IM FOKUS

Herausgegeben von der
Klassik Stiftung Weimar

KLASSIK
STIFTUNG
WEIMAR

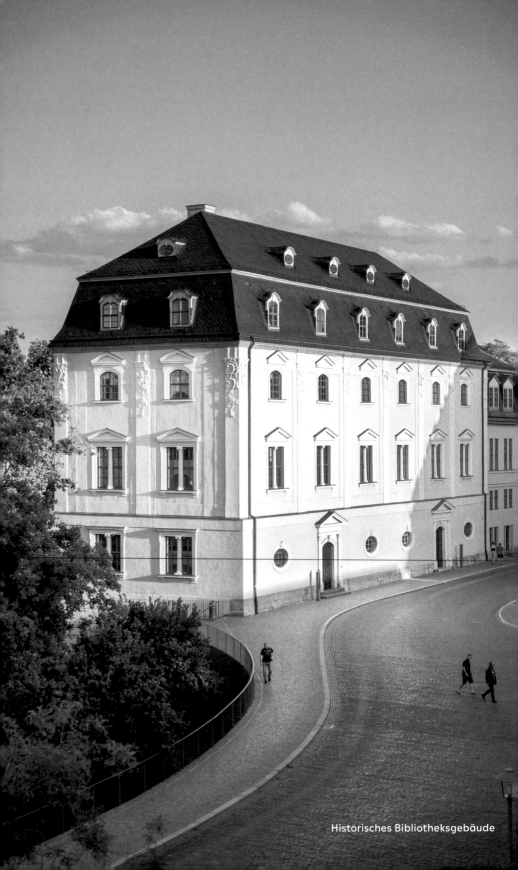

Historisches Bibliotheksgebäude

HERZOGIN ANNA AMALIA BIBLIOTHEK

Herausgegeben von Reinhard Laube

Mit Beiträgen von
Arno Barnert, Annett Carius-Kiehne, Andreas Christoph,
Alexandra Hack, Rüdiger Haufe, Stefan Höppner, Reinhard Laube,
Katja Lorenz, Christian Märkl, Christoph Schmälzle,
Veronika Spinner, Claudia Streim, Ulrike Trenkmann, Jürgen Weber
und Erdmann von Wilamowitz-Moellendorff

Deutscher
Kunstverlag

KLASSIK
STIFTUNG
WEIMAR

INHALT

VORWORT

Die Herzogin Anna Amalia Bibliothek ist mit ihrer über 300-jährigen Geschichte eine der traditionsreichsten Kultureinrichtungen Weimars. Ihren heutigen Namen trägt sie erst seit 1991. Er erinnert an die Herzogin, die den Bau des berühmten Rokokosaals veranlasst und die Sammlungen mit ihrer europäisch ausgerichteten Kulturpolitik nachhaltig geprägt hat. Zudem verweist der Name auf den Epochenschwerpunkt um 1800 und damit auf die Ausrichtung und die Aufgaben der heutigen Archiv- und Forschungsbibliothek. Im Jahr 2005 kam zu dem im 18. Jahrhundert bezogenen Renaissanceschloss noch das Studienzentrum mit modernen Funktionsbereichen hinzu. Es liegt auf der anderen Seite des Platzes der Demokratie, der nicht zuletzt an die Novemberrevolution von 1918, die Weimarer Republik und die friedliche Revolution von 1989 erinnert. Unter dem Platz verbinden ein unterirdischer Gang und das neue Tiefmagazin der Bibliothek die beiden Gebäudeteile und schlagen gleichsam eine Brücke von der alten Fürstenbibliothek in die Moderne. Das 2004 durch den Brand schwer beschädigte historische Gebäude wurde bis 2007 saniert. Es erstrahlt seither neu im alten Glanz und bildet zusammen mit dem Magazin und dem Studienzentrum einen Bibliothekscampus. Diese Wiedergeburt nach dem Brand verdankt sich einem großartigen zivilgesellschaftlichen Engagement. Innovative Entwicklungen ermöglichen heute die nachhaltige Sicherung der Bestände für künftige Generationen, unter anderem mit neuen Techniken der Papierrestaurierung, sowie die Erforschung von Provenienzen und Sammlungszusammenhängen für ein digitales Semantic Net. An der Digitalisierung von Räumen und Objekten sowie an neuen Nutzungsszenarien der Gebäude wird kontinuierlich gearbeitet.

So, wie das historische Gebäude mit dem Studienzentrum in Richtung Moderne erweitert wurde, erfolgt 2022 erneut ein symbolischer Brückenschlag, nämlich in die Frühe Neuzeit und damit in die Entstehungsphase der Weimarer Sammlungen: Der Renaissancesaal im Erdgeschoss der Bibliothek öffnet mit einer Ausstellung zu Cranachs Bilderwelten und der Reformation. Hinzu kommen neugestaltete Präsentationsflächen der Räume im ersten Obergeschoss vor dem Rokokosaal und dem Bücherturm, der über den Herzogsteg erreichbar ist. Der Eingangsbereich im Erdgeschoss lädt ein, diese frühen Zeitschichten zu entdecken und gleichsam Epochenschwellen zu überschreiten. Parallel wird das Studienzentrum künftig den Medienwandel und die unterschiedlichen Bildungsinteressen der Leserinnen und Leser sowie Gäste offensiv aufgreifen und neue Orte der Bibliothek für Aufenthalt, Austausch, Sammlungsvermittlung und Forschung schaffen. Hierzu zählen eine Galerie der Sammlungen und Flächen für Präsentationen ebenso wie eine Leselounge und ein Makerspace für digitale Anwendungen.

Die Geschichte der Institution begann mit der herzoglichen Büchersammlung, die seit 1547 zur damals neu gewählten Hauptresidenz Weimar gehörte. Mit dem Umzug in das Renaissanceschloss im Jahr 1766 konnte die Bibliothek eine relativ autonome Entwicklung nehmen, ein Aufschwung, der mit dem Namen der Herzogin Anna Amalia eng verbunden ist. Sie gab den Anstoß für die Unterbringung der Büchersammlung im sogenannten Grünen Schloss mit dem zentralen, mehrgeschossigen Bibliothekssaal, der später als Rokokosaal bekannt wurde. Goethe führte von 1797 bis 1832 die Oberaufsicht über diese Einrichtung. Mit seiner Amtsführung war eine Professionalisierung des Sammlungsmanagements und des Bibliotheksbetriebs verbunden, unter anderem charakterisiert durch eine Benutzungsordnung, Dokumentation und Katalogisierung der Bestände sowie gezielten Sammlungsaufbau.

Die Bibliothek ist Teil der Gesellschaftsgeschichte und mit ihren Sammlungen und Räumen auf historische Kontexte bezogen. Wichtige Zäsuren sind der Ausbau der Militärbibliothek zu Beginn des 19. Jahrhunderts, die neue Funktion als Landesbibliothek in der Weimarer Republik, die Vereinnahmung geraubter Bücher im

Nationalsozialismus und später die Rolle als Institutsbibliothek der Nationalen Forschungs- und Gedenkstätten der klassischen deutschen Literatur in Weimar, einer führenden Forschungseinrichtung der DDR. Ein neuer Abschnitt begann mit dem Ausbau zur Forschungsbibliothek im Jahr 1991. Die Herzogin Anna Amalia Bibliothek hat sich seitdem zu einer Kultureinrichtung entwickelt, die mit den über Jahrhunderte gewachsenen Sammlungen und unzeitgemäßen Überlieferungen zum Nachdenken über unsere Gegenwart und Zukunft anregt. Indem sie Zugänge ermöglicht, ist sie eine Instanz der Kultur und damit der Reflexion.

Exemplarische Zugänge bietet der vorliegende Band der Reihe „Im Fokus" der Klassik Stiftung Weimar, der neben einer Einführung mit einem Rundgang weitere Perspektiven für Leserinnen und Leser sowie Gäste eröffnet. Zur Geschichte der Bibliothek und ihrer Sammlungen liegen bereits gewichtige Publikationen und Bibliographien vor. Der vorliegende Band stellt mit einer Auswahl von Schlüsselobjekten und Schlaglichtern die Institution, das Gebäude und die Sammlungen vor und greift dabei aktuelle Fragestellungen und Arbeitszusammenhänge auf. Handschriften, Frühe Drucke und Flugschriften sowie spezifische Sammlungen, darunter Gartenbibliotheken, Musikalien sowie Karten und Globen, verdeutlichen das Profil der Institution. Die Gemälde und Büsten im Rokokosaal prägen diesen zentralen Raum, dessen Oval den barocken Festsaal des Schlosses zitiert und dessen heutige Ausstattung dem Zustand um 1850 folgt. Goethes und Nietzsches Bibliothek werden jeweils mit einem repräsentativen Schlüsselobjekt veranschaulicht und als Sammlung näher vorgestellt. Während eine Faust-Sammlung in Weimar an sich erwartbar ist, fördern Fragen nach der Provenienz dieser Bücher unerwartete historische Zusammenhänge zur Erwerbungs- und Sammlungsgeschichte zutage. Ein bislang blinder Fleck der Weimarer Sammlung ist die Unterhaltungsliteratur um 1800, die lange im Schatten der Klassik stand. Angesichts der Bedeutung von Krieg und Militär um 1800 ist es nicht überraschend, dass die Militärbibliothek der Weimarer Herzöge 1825 einen herausragenden Sammlungsraum im Bücherturm erhielt, in unmittelbarer Nähe zum zentralen Bibliothekssaal. Überraschend ist hingegen, dass der Zusammenhang

zwischen der Geschichte der Sammlung und ihrer Sammlungsräume nicht selbstverständlich gesehen wird. Die DDR-Untergrundliteratur verweist ebenfalls auf die Geschichte der Institution und auf eine Sammlung, die trotz vieler Bezüge zu Weimarer Themen erst *ex post* angelegt werden konnte. Mit den restaurierten Aschebüchern des Brandes von 2004 ist wiederum eine neue Sammlung entstanden. Die Bibliotheksgeschichte im Überblick und die Literaturhinweise im Anschluss an die Beiträge setzen nicht auf Vollständigkeit, bilden aber Schwerpunkte und geben Hinweise.

Die Autorinnen und Autoren des Bandes sind Mitarbeiterinnen und Mitarbeiter der Bibliothek, verstärkt um Christoph Schmälzle (Bildprogramm im Rokokosaal) und Andreas Christoph (Erdglobus von Johannes Schöner). Angela Jahn hat die Texte mit großer Sorgfalt und Präzision redigiert und Veronika Spinner mit Umsicht und Professionalität die Fäden für die Bibliothek zusammengehalten und auf diese Weise den Band erst ermöglicht. Das Redaktionsteam der Bibliothek mit Arno Barnert, Hannes Bertram, Andreas Schlüter, Veronika Spinner, Claudia Streim und Jürgen Weber hat die Arbeit mit Ideen, Kritik und Korrekturen vorangebracht. Allen Beteiligten sei herzlich gedankt.

Möge der Band neugierig auf die Herzogin Anna Amalia Bibliothek machen und zum Besuch einladen.

Reinhard Laube

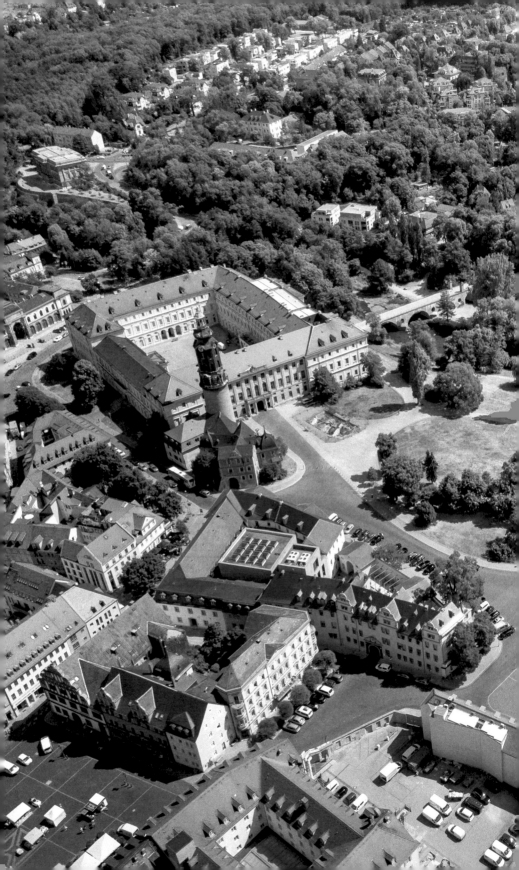

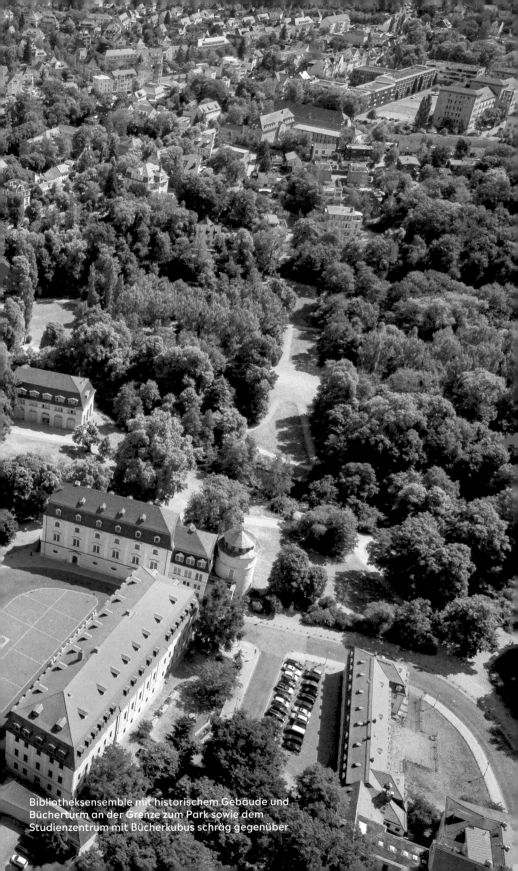

Bibliotheksensemble mit historischem Gebäude und
Bücherturm an der Grenze zum Park sowie dem
Studienzentrum mit Bücherkubus schräg gegenüber

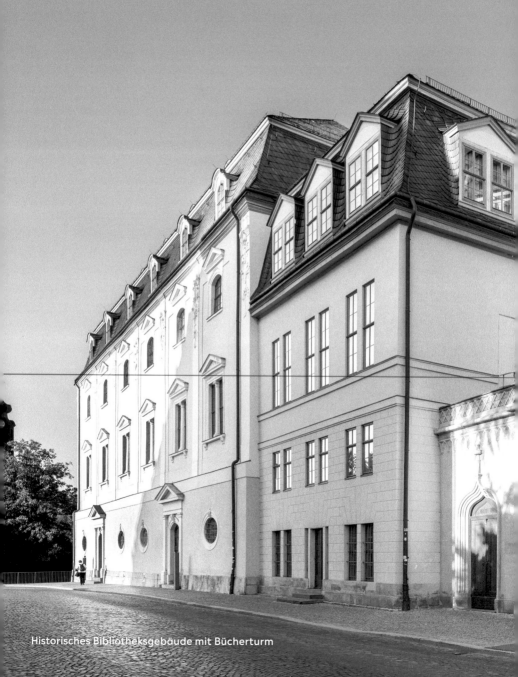
Historisches Bibliotheksgebäude mit Bücherturm

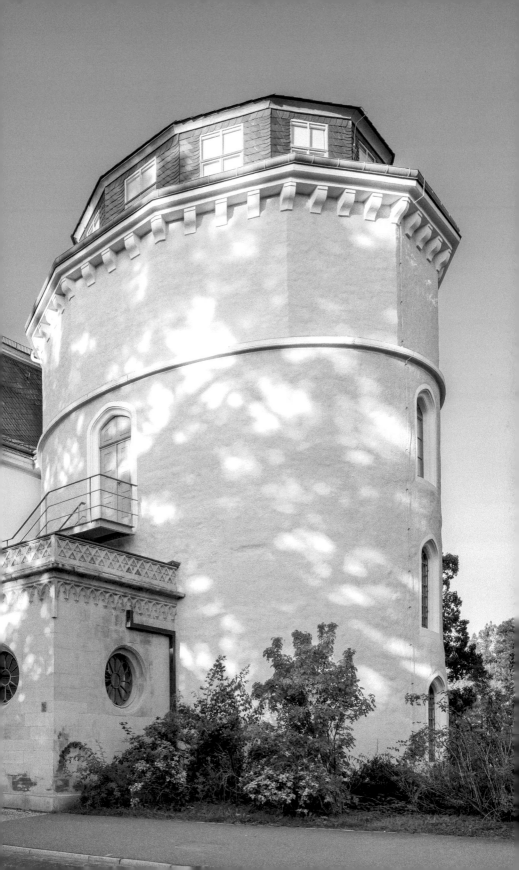

Historisches Bibliotheksgebäude von der Parkseite

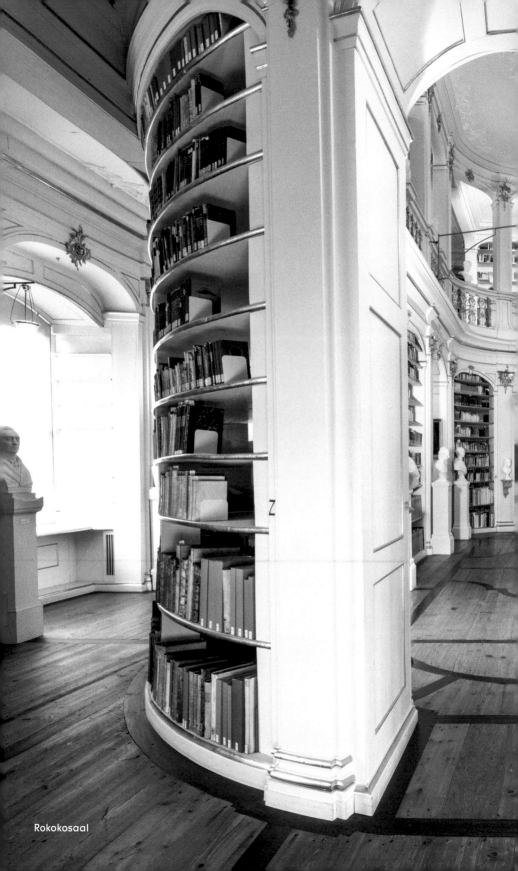

Rokokosaal

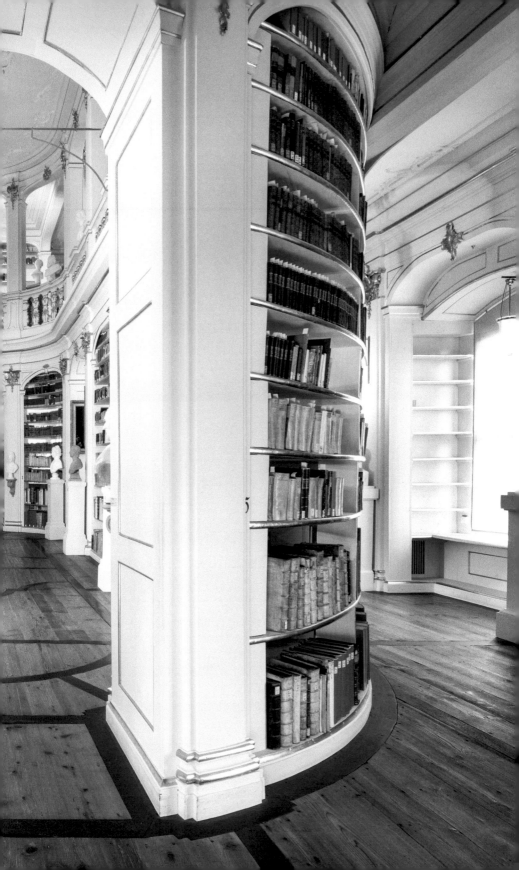

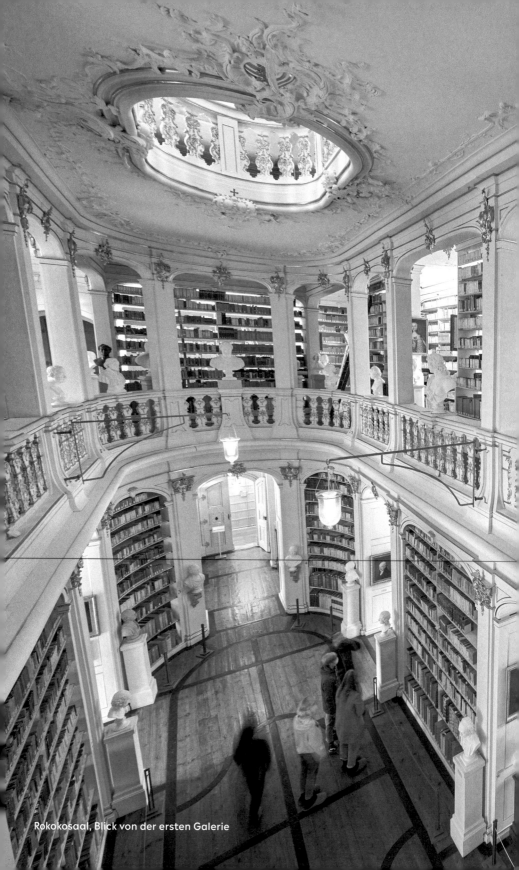

Rokokosaal, Blick von der ersten Galerie

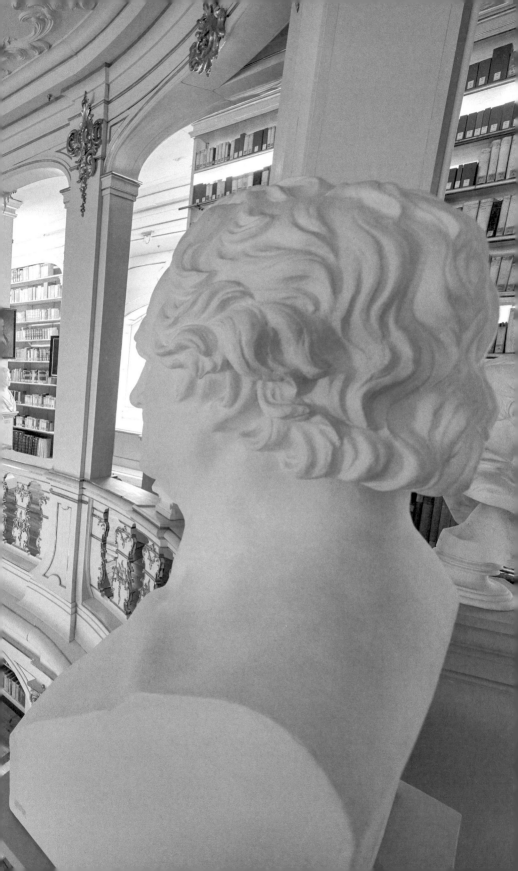

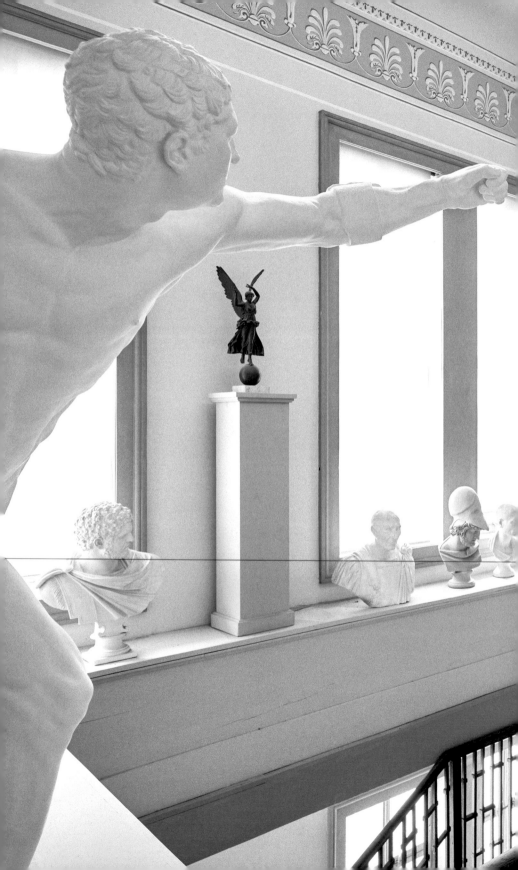

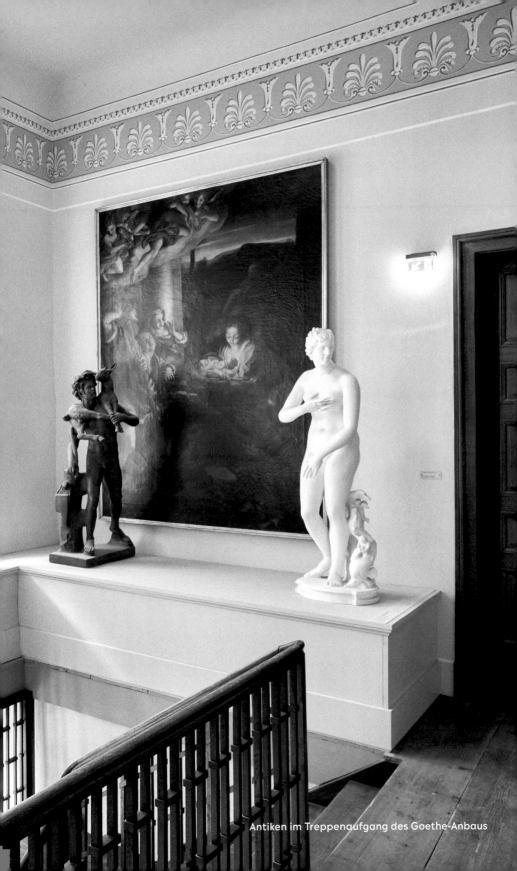

Antiken im Treppenaufgang des Goethe-Anbaus

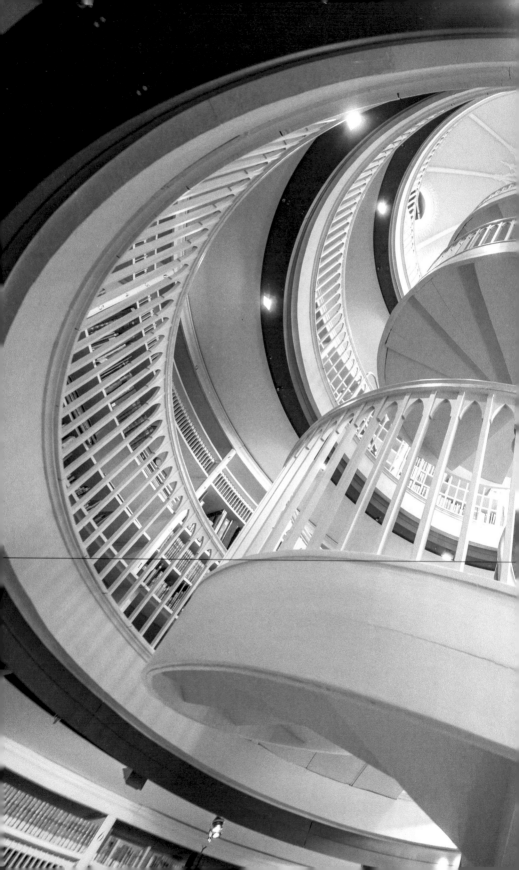

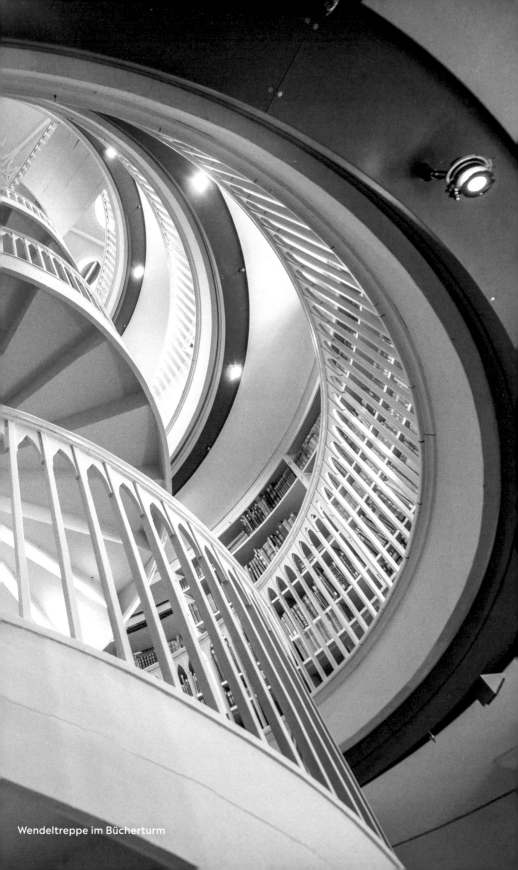

Wendeltreppe im Bücherturm

HERZOGIN ANNA AMALIA BIBLIOTHEK ANFÄNGE, RÄUME UND WISSEN

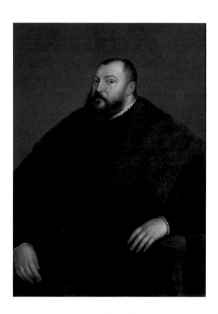

Abb. 1 | Johann Peter Krafft, Johann Friedrich der Großmütige als Besiegter, Kopie nach dem um 1550 entstandenen Porträt von Tizian, 1815, KSW, Museen, Inv.-Nr. KGe/01346

Am Anfang stand eine Niederlage: 1547 verlor der sächsische Kurfürst Johann Friedrich als Anführer des protestantischen Schmalkaldischen Bundes die entscheidende Schlacht bei Mühlberg (Elbe) gegen die Truppen Kaiser Karl V. Er verlor die Kurwürde, große Teile seines Herrschaftsgebietes, darunter die Residenzen Torgau und Wittenberg, und war fünf Jahre Gefangener des Kaisers (Abb. 1). Mit dem Ausbau Weimars zur neuen Hauptresidenz begann auch die Geschichte der herzoglichen Büchersammlungen und schließlich die Institutionalisierung einer Bibliothek mit ihren Namen, Ordnungen und Räumen. Zentrale Standorte hatte sie im Weimarer Residenzschloss und im sogenannten Grünen Schloss, dem historischen Gebäude der heutigen Bibliothek mit herausragenden Sammlungsräumen wie dem Renaissancesaal und dem Rokokosaal sowie dem später angeschlossenen Bücherturm. Seit 2005 gehören das Studienzentrum mit dem neu erbauten Bücherkubus und ein Tiefmagazin unter dem Platz der Demokratie zum Bibliotheksensemble. Im Jahr 1991 erhielt die Bibliothek den Namen der Herzogin Anna Amalia. Sie ist eine Archiv- und Forschungsbibliothek mit dem Schwerpunkt auf der europäischen Literatur- und Kulturgeschichte zwischen 1750 und 1850. Ihr Profil beruht auf ihrer Sammlungsgeschichte und ist Leitfaden der zukünftigen Entwicklung der Bibliothek mit ihren Handlungsfeldern,

Gebäuden und Räumen. Die Sammlungen werden laufend ergänzt, Lücken geschlossen und Verluste des Bibliotheksbrandes von 2004 ersetzt. Im Fokus stehen neben dem Zeitalter der Revolutionen um 1800 auch die reformatorischen Umbrüche seit dem 16. Jahrhundert und die Weimarer Moderne um 1900 bis zur Gegenwart. Sammeltraditionen der Bibliothek werden fortgeführt und mit Forschungsliteratur erschlossen. Zentrale Personen und Themenfelder der Weimarer Geschichte finden ebenso Berücksichtigung wie neue Medien, Werke und Stoffe der Weltliteratur und mit ihr das weit aufgespannte Feld der Übersetzungen.

Anfänge 1547

Herzog Johann Friedrich, der seit dem 16. Jahrhundert als Bewahrer und Verfechter des Protestantismus gilt, erhielt vertragsgemäß und nach den Bestimmungen der Wittenberger Kapitulation von 1547 auch Bücher der berühmten Wittenberger Bibliothek. Sie wurden zunächst in Weimar deponiert und größtenteils nach Jena überführt. Aus der Gefangenschaft verpflichtete der Herzog seine Söhne in Weimar, die Bibliothek als Schatz zu betrachten und Verlust oder Zerschlagung zu verhindern. In der Weimarer Residenz verblieb eine herzogliche Sammlung, aufbewahrt in einem Bücherschrank. Noch als Augsburger Gefangener sandte Johann Friedrich Bücher nach Weimar und beauftragte 1549 ein Inventar, das schließlich 426 Bände verzeichnete. Bücher gehörten also ganz selbstverständlich zur neuen Hauptresidenz Weimar, in die der frühere Kurfürst 1552 zurückkehrte.

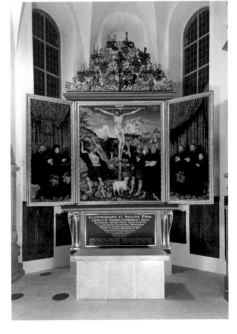

Abb. 2 | Cranach-Altar in der Weimarer Stadtkirche St. Peter und Paul

Ein zentraler Ort der Dynastie wurde die neue Grablege für den aus der Gefangenschaft zurückgekehrten Herzog und seine Frau Sibylle in der Stadtkirche St. Peter und Paul. Die drei Söhne gaben dafür ein bedeutendes Altarbild in der Cranach-Werkstatt in Auftrag (Abb. 2). Mit der Hervorhebung des Mediums

‚Buch' gibt dieses Werk auch einen Hinweis auf die künftige Bedeutung einer herzoglichen Bibliothek. Das Bild von 1555 hat einerseits die christliche Vorstellung von der Erlösung des Menschen durch göttliche Gnade zum Thema, symbolisiert im Opfertod Jesu Christi am Kreuz und durch die Präsenz des auferstandenen Heilands. Andererseits ist die herzogliche Familie mit ihrer Herkunft und Repräsentation von Herrschaft dargestellt. Als Teil der bildlichen Interaktion von Lebenden und Toten erscheinen auch der Hofmaler Lucas Cranach d. Ä. und Martin Luther. Der Reformator bringt das protestantische Bekenntnis der Auftraggeber zum Ausdruck, und zwar mit einem aufgeschlagenen Buch: Er zeigt auf eine Textstelle seiner Bibelübersetzung (Abb. 3).

Das gedruckte Buch verweist auf die Rolle von Schrift und Büchern für die soziale Praxis der Memoria im Gottesdienst zur Vergegenwärtigung von Lebenden und Toten. Die Inschrifttafel des Altarsockels von 1555 dokumentiert den kurfürstlichen Status Johann Friedrichs qua Geburt, die Titel des Herzogpaares und den Kampf für den ‚richtigen' Glauben, nicht zuletzt erkennbar an der Narbe des kampferprobten Herzogs. Es geht um bildliche und schriftliche Erinnerung, die zugleich Herrschaft legitimiert. Der Wahlspruch der Ernestiner VDMIAE (Verbum Domini manet in aeternum – Das Wort des Herrn bleibt in Ewigkeit) auf dem Vorhang über dem herzoglichen Paar wirbt zugleich für Medien der Vermittlung, für das gesprochene Wort der Verkündigung ebenso wie für Bücher und Musikalien des liturgischen Gebrauchs, für die im nördlichen Seitenschiff der Weimarer Kirche ein Bibliotheksraum verfügbar war. Die Memoria dieser Grablege war mit der Organisation und Repräsentation von Herrschaft verbunden, wozu der Ausbau der Residenz gehörte, mit Schloss und Gärten, Architektur, Kunst und Musik, aber eben auch der Sicherung der Überlieferung in Archiv und Büchersammlungen.

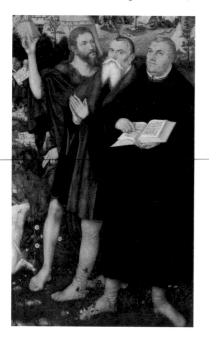

Abb. 3 | Martin Luther mit der Bibel, Detail des Weimarer Cranach-Altars

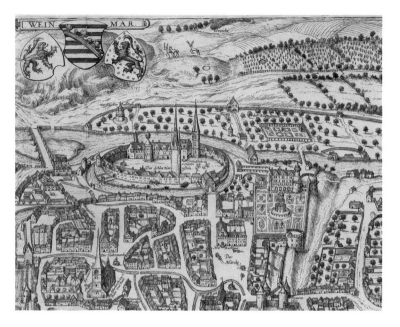

Büchersammlungen im Residenzschloss: Prozesse der Institutionalisierung

Als der frühere Kurfürst Johann Friedrich der Großmütige 1554 starb, begann eine Geschichte der Verteilung, Vermehrung und Zusammenführung von Buchbeständen an verschiedenen Standorten. Bücher gehörten zu den Mobilien, die im Zuge von Erbfällen und Landesteilungen wanderten oder zur Ausstattung von neuen Wohnbereichen der Weimarer Residenz dienten. So wurden Bücher der fürstlichen Familie nicht nur im zentralen Schloss Hornstein, sondern im 16. und 17. Jahrhundert auch in dem von 1562 bis 1565 neu erbauten Grünen Schloss oder in dem von 1574 bis 1576 als Witwensitz errichteten Roten Schloss gegenüber aufgestellt (Abb. 4). Diese Wanderungsbewegungen können anhand von Inventaren nachvollzogen werden, die aus ganz unterschiedlichen Anlässen für Bestandsaufnahmen erstellt wurden. Ein erster großer Einschnitt war der Brand im Residenzschloss am 2. August 1618, dem die dort aufbewahrte Sammlung weitgehend zum Opfer fiel. Nach dem Ende des Dreißigjährigen Kriegs forcierte Herzog Wilhelm IV. ab 1651 den Wiederaufbau der Residenz (Abb. 5).

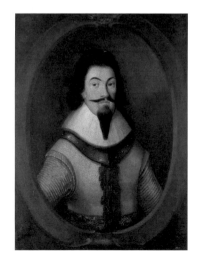

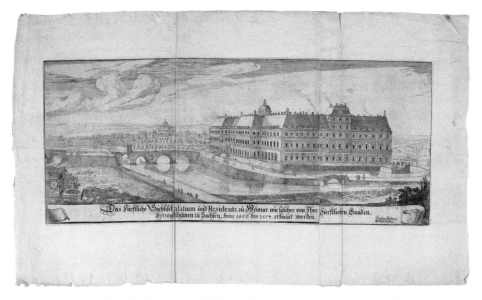

Abb. 6 | Weimarer Residenz, 1654, KSW, Museen, Inv.-Nr. KGr-1980/ 00505

Das Schloss, nun Wilhelmsburg genannt, wurde als Zentrum neu errichtet, mit einer Grablege in der neuen Schlosskirche, der Himmelsburg (Abb. 6). Gefördert wurde auch die Bibliothek, nicht zuletzt im Zusammenhang mit der 1617 in Weimar gegründeten Fruchtbringenden Gesellschaft, einer bedeutenden Sprachgesellschaft im Reich, der Wilhelm IV. seit 1651 vorstand (Abb. 7). Der namhafte Autor und Komponist Georg Neumark wurde als Mitglied und Bibliothekar gewonnen und übte das Amt bis 1662 aus.

Noch 1633 war der Buchbesitz unter den herzoglichen Brüdern geteilt worden. Im Jahr 1640 hatte Herzog Ernst I. im Rahmen einer Landesteilung seine im Grünen Schloss aufgestellte, fachlich gepflegte und auch durch Kriegsbeute vermehrte Bibliothek in die neue Residenz Gotha überführt. Wilhelm IV. erkannte das Potential seiner Bibliothek für die Weimarer Residenz, neben der Sammlung von Büchern in der Kunstkammer und den umfangreichen Musikalien. Nach seinem Tod 1662 verknüpften die Söhne die überlieferten Bücher mit der Erinnerung an ihren Vater, verteilten sie aber wiederum unter sich. Der neue Herzog in Weimar Johann Ernst II. stellte keinen Bibliothekar ein und veräußerte nachweislich wertvolle Handschriften nach Gotha.

Abb. 7 | Wappenschild der Fruchtbringenden Gesellschaft, 1. Hälfte 17. Jh., KSW, Museen, Inv.-Nr. KGe/00708

Der ihm nachfolgende Herzog Wilhelm Ernst baute die Residenz, an der auch Johann Sebastian Bach wirkte, weiter aus. Er ermöglichte auf diese Weise einen weiteren Institutionalisierungsschub der Bibliothek, die zusammen mit dem Archiv ein Arsenal für die Geschichtsschreibung des adligen Hauses und dessen repräsentative Gelehrsamkeit bildete und so den kulturpolitischen Wettstreit mit anderen Residenzen aufnahm. Bereits die Zeitgenossen sahen in einem erbbedingten Bücherzuwachs von 1691 die Anfänge einer Bibliothek im Schloss Wilhelmsburg, die seither gezielt durch nennenswerte Sammlungen wie die des

sächsisch-weimarischen Rates Moritz von Lilienheim (1701), des Breslauer Juristen Balthasar Friedrich von Logau (1704) oder schließlich die bedeutende Bibliothek des Wittenberger Gelehrten Konrad Samuel Schurzfleisch (1722) ergänzt wurde. Schurzfleisch war seit 1706 erster Direktor, vom Herzog berufen, um nicht nur für ein hohes Ansehen der Bibliothek, sondern auch für Nachruhm und Ansehen ihres Stifters in der gelehrten Welt zu sorgen (Abb. 8). Nach dem Tod Konrad Samuels 1708 übernahm sein Bruder Heinrich Leonhard die Aufgabe, in einer Publikation über Bedeutung und Lage der Bibliothek zu berichten. Seine *Notitia* von 1712 informiert die Gelehrtenrepublik über die Herzogliche Bibliothek und ihre Öffnung. Sie berichten darüber hinaus von den mit Porträts ausgestatteten Räumlichkeiten, die Schutz vor der Zerstörung durch ein Alexandrinisches Feuer bieten würden. Zedlers Universallexikon wirbt 1738 für „Weymar" mit einer Beschreibung der Wilhelmsburg und der Herzoglichen Bibliothek, die „zweymahl die Woche über zu allgemeinem Gebrauch offenstehet". Für die Darstellung der Sammlung orientiert sich der Eintrag an einer Arbeit des Bibliothekars Johann Matthias Gesner von 1723, die anlässlich des Geburtstags von Wilhelm Ernst veröffentlicht wurde.

Abb. 8 | Konrad Samuel Schurzfleisch auf dem Frontispiz in seinen *Disputationes historicae civiles*, 1699, Signatur 19 A 8530

Erwähnung finden auch ein „Münz-Cabinet", eine „Kunst- und Na-
turalien-Kammer" und eine „Bilder- und Gemählde-Gallerie", ge-
würdigt in ihrem engen Zusammenhang mit der Bibliothek und
als Zeichen des Ausbaus der Residenz in der Nachfolge Wilhelm IV.
Der bemerkenswerte Umfang von rund 18 000 Bänden, unterge-
bracht im repräsentativen Raumensemble des Schlosses, galt zu-
sammen mit dem Kunst- und Kuriositätenkabinett als staunenswert.

Die Bibliothek: Gebäude, Räume und Namen seit 1750

1750 beginnt die moderne Geschichte der Bibliothek. Während
1706 die Berufung des in Europa vernetzten Gelehrten Konrad
Samuel Schurzfleisch das Ansehen in der ‚res publica literaria'
mehren sollte, schufen im Jahr 1750 der Amtsantritt der Brüder
Wilhelm Ernst und Johann Christian Bartholomäi sowie die In-
struktionen der damaligen vormundschaftlichen Regierung die
Grundlagen für die Handlungsfelder einer modernen Bibliothek:
Öffnung, Regelung der Ausleihe, Einbandarbeiten, Neuordnung,
Reinigung und Lichtschutz sowie darüber hinaus ein alphabeti-
scher und ein Sachkatalog. Ziel war nunmehr, Verzeichnisse von
Teilsammlungen durch eine integrierende Erschließung von Inhal-
ten der gesamten Bibliothek zu ersetzen. Damit wurden Ansätze
des von 1724 bis 1729 tätigen Bibliothekars Johann Matthias Ges-
ner fortgeführt, die beklagte Unordnung beseitigt und mit einem
Erwerbungsetat der gezielte Ausbau der Sammlung gesichert.

Ein Grundriss des Weimarer Residenzschlosses aus dem Jahr
1750 zeigt die Lage der Bibliothek im ersten Obergeschoss des
Westflügels, drei Räume mit drei Teilbibliotheken: Schurzfleisch,
Logau und die „Churfürstl. Bibliothec.", ein Hinweis nicht nur
auf die ältere Überliefe-
rung der herzoglichen
Sammlung, sondern auch
auf die kurfürstliche
Tradition der Ernestiner
(Abb. 9). Im Jahr 1760
ergaben sich aus Her-
zogin Anna Amalias
Absicht, diese Räume

Abb. 9 | Bibliotheksräume, Ausschnitt
aus Johann David Weidners Grundriss der
Wilhelmsburg, 1750, Staatsarchiv Coburg

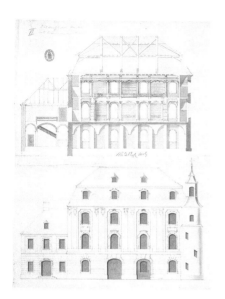
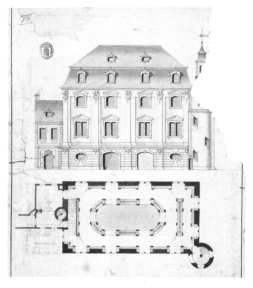

anderweitig zu nutzen, auch für die Bibliothek neue Pläne. Sie erhielt im Grünen Schloss nicht nur eine neue Gestalt, sondern zugleich einen Entfaltungsspielraum. Die Baumeister Johann Georg Schmid und August Friedrich Straßburger realisierten hier bis 1766 genialisch durch Umbau und Schaffung eines dreigeschossigen Raums, das Rokoko des Rokokosaals (Abb. 10 und 11). Der Mathematiker Achim Ilchmann hat das jetzt neu entdeckt und den dynamischen Raumeindruck, die Lichtverhältnisse und die Ornamentik beschrieben.

In einem biographischen Rückblick auf die Arbeit des Bibliothekars Johann Christian Bartholomäi würdigt Christian Wilhelm Schneider 1778 die Entscheidung der Herzogin für ein eigenes Bibliotheksgebäude und den glücklichen Umstand, dass dadurch die Sammlung vor dem verheerenden Brand des Schlosses am 6. Mai 1774 bewahrt blieb. Auch die eigene Beteiligung des Bibliothekars am Um- und Neubau des Grünen Schlosses wird erwähnt. Nach seinem Vorschlag sei die Bibliothek so eingerichtet, „daß es ein einziger großer Saal wurde, der drey Stockwerke und in jedem eine geräumliche Gallerie hatte". Der Umzug „in diesen neuerbauten schönen Tempel der Musen" wurde 1766 innerhalb von nur drei Monaten abgeschlossen. Die Ordnung der drei Teilbibliotheken wurde beibehalten, die Bibliothek hatte inzwischen einen Umfang von rund 30 000 Bänden. Ein Bibliotheksreisender berichtet 1791 von einem „grossen länglichten Saal mit einem Oval in der

Abb. 10 und 11 | Pläne für das Umbauprojekt zur Bibliothek von Johann Georg Schmid (links) und August Friedrich Straßburger, Ansichten von Westen und Grundriss des ersten Obergeschosses, 1760, Signatur 19 D 5085 (10) und (7)

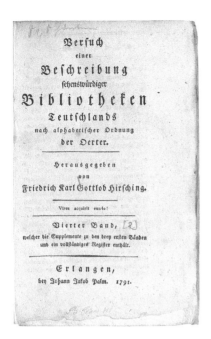

Verſuch
einer
Beſchreibung
ſehenswürdiger
Bibliotheken
Teutſchlands
nach alphabetiſcher Ordnung
der Oerter.

Herausgegeben
von
Friedrich Karl Gottlob Hirſching.

Vires acquirit eundo!

Vierter Band,
welcher die Supplemente zu den drey erſten Bänden
und ein vollſtändiges Regiſter enthält.

Erlangen,
bey Johann Jakob Palm. 1791.

Abb. 12 | Friedrich Karl Gottlob Hirsching, *Versuch einer Beschreibung sehenswürdiger Bibliotheken Teutschlands,* Vierter Band, Erlangen 1791, Signatur L 7 : 35 (7)

Mitte, und zwey Stockwerken, wozu eine bequeme Treppe führt" (Abb. 12).

Europäische Krisenerfahrungen in den Jahren 1755 und 1789 bildeten den Hintergrund für die fortschreitende Entwicklung der Institution Bibliothek und die von ihr geschaffenen und angebotenen Wissensordnungen. Das Erdbeben in Lissabon hatte 1755 am Tag Allerheiligen nicht nur den Boden, sondern europaweit auch die Vorstellung von einer gottgewollten Ordnung erschüttert. Die Französische Revolution und die Napoleonischen Kriege veränderten die politischen Koordinaten auch in Weimar radikal. Umbau und Bezüge im neu geschaffenen Rokokosaal sind janusköpfig: Das Oval erinnert an den Festsaal der Wilhelmsburg, die 1774 in Flammen aufging und zu deren Raumensemble die Bibliothek gehörte, gewürdigt in Zedlers Universallexikon: „Der Grosse Saal in ovaler Form ist ebenfals schön" (Abb. 13). Er war umgeben von einer Galerie und öffnete den Blick durch eine ovale Öffnung in einen darüber sich erhebenden Kuppelsaal. Wie dieser Saal wurde auch der Rokokosaal mit Bildnissen der Dynastie und ihrer Geschichte ausgestattet, eher Fest- als Lesesaal. Die Bibliothek war im Schloss eingebunden in eine religiös legitimierte Ordnung, symbolisiert durch Grablege und Schlosskapelle. Im neuen Gebäude zitiert sie diese Herkunft, mit den Initialen von Anna Amalia und ihren Söhnen an den Stuckaturen des Deckenauges, aber nunmehr orientiert an einer neuen institutionellen Ordnung und Zukunft. Die Bücher in den Regalen waren auch am neuen Standort in Unordnung, erkennbar an den verschiedenen Bindungen, Formaten und Signaturen. Die Architektur des Raums mit ihren Sichtachsen schuf jedoch Ordnung und ließ einen Kosmos des Wissens entstehen, ebenso wie

Abb. 13 | Festsaal, Ausschnitt aus Johann David Weidners Grundriss der Wilhelmsburg, 1750, Staatsarchiv Coburg

die Kataloge, die über das Alphabet und Sachbegriffe Wissensordnungen herstellten.

Großherzogliche Bibliothek.

Seit 1797 hatte Johann Wolfgang Goethe die Oberaufsicht über die Bibliothek und förderte ihre weitere Modernisierung mit einer neuen Verwaltung, Benutzungsordnung, Erschließungsvorhaben und einer konsequenten Erwerbungspolitik, die bis 1832 zu einer Sammlung von circa 80 000 Bänden führte. Sie war zugleich Arbeitsbibliothek für die Akteure der Weimarer Klassik mit Wieland, Goethe, Herder und Schiller als Leser und Ausleihende. Zusammen mit seinem Herzog Carl August initiierte Goethe auch architektonische Änderungen, die bis heute das Gebäude prägen: Auf der Südseite entstand bis 1805 ein Anbau, der nicht nur einen neuen Zugang zur Bibliothek bot, sondern auch eine Verbindung zum nahen mittelalterlichen Stadtturm herstellte (Abb. 14). Später wurde der Turm zum Buchmagazin umgebaut.

Seit dem Umbau von 1805 empfängt ein großformatiges Porträt des Herzogs Carl August vor dem Römischen Haus die Gäste im Rokokosaal (Abb. 15). Diese neue Blickbeziehung und die Um-

Abb. 14 | Großherzogliche Bibliothek mit Goethe-Anbau, Kupferstich von Andreas Glaeser, nach 1825, Signatur 19 D 5085 (1)

Abb. 15 | Rokokosaal mit dem Porträt von Carl August

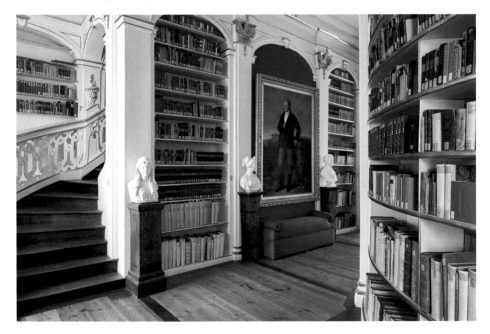

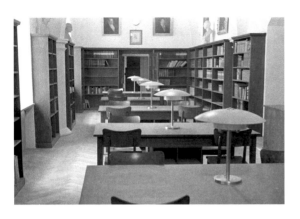

setzung eines ikonographi-
schen Programms mit Büsten
und Gemälden vermittelten
nunmehr einen klassizisti-
schen Raumeindruck, wie er
auch den neu errichteten Fest-
saal im Schloss prägte. So, wie
der Festsaal zuvor die ovale
Form vorgegeben hatte, war er
später Anlass für eine Umge-
staltung des großen Saals der
Bibliothek. Hinzu kam die
Notwendigkeit, durch Verdichtung der Buch- und Regalaufstellung,
aber auch durch Erweiterungsbauten, dem wachsenden Buchbe-
stand gerecht zu werden und diesen durch weitere Räume benutz-
bar zu machen. So wurde 1849 der noch von Clemens Wenzeslaus
Coudray geplante und vollkommen in die Fassadenstruktur einge-
fügte nördliche Anbau eröffnet, von dem aus der Rokokosaal seit-
her zugänglich ist.

Nach dem Ende des Ersten Weltkriegs wurde aus der Groß-
herzoglichen eine Thüringische Landesbibliothek, seit 1936 mit
einem modernen Lesesaal (Abb. 16). Sie war Teil des Systems der
nationalsozialistischen Kultureinrichtungen und profitierte vom
staatlich organisierten Kulturgutraub. Geraubtes und entzogenes
Kulturgut fand auch noch nach Ende des Zweiten Weltkriegs Ein-
gang in die Sammlungen. Im Jahr 1969 wurde die Thüringische
Landesbibliothek mit der Institutsbibliothek der 1953 in Weimar
gegründeten Nationalen Forschungs- und Gedenkstätten der klas-
sischen deutschen Literatur, einer Vorgängereinrichtung der Klas-
sik Stiftung Weimar, zusammengeführt. Sie übernahm auch de-
ren Namen: Zentralbibliothek der deutschen Klassik. Anlässlich
des 300. Jubiläums im Jahr 1991 wurde sie nach ihrer größten För-
derin in Herzogin Anna Amalia Bibliothek umbenannt (Abb. 17).

Am 2. September 2004 brannte die Bibliothek (Abb. 18). Die
Bergung von rund 118 000 brand- und löschwassergeschädigten
Bänden sowie daran anschließende umfangreiche Maßnahmen der
Bestandserhaltung führten zu innovativen Projekten der Papier-

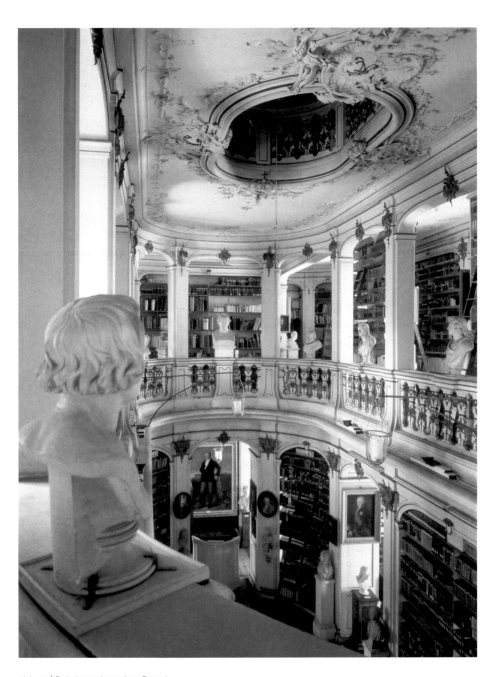

Abb. 17 | Rokokosaal vor dem Brand

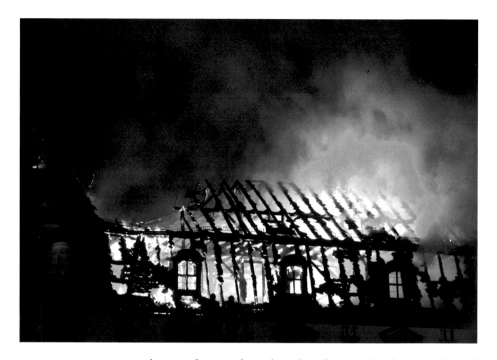

restaurierung, dem Ausbau einer forschungsorientierten Lehrwerkstatt und einer besonderen Aufmerksamkeit für die Sicherung der kulturellen Überlieferung. Das historische Bibliotheksgebäude und herausragende Objekte wie die erste Gesamtausgabe des Alten und Neuen Testaments von Martin Luther gehören zum UNESCO-Weltkultur- und Weltdokumentenerbe (Abb. 19). Im Jahr 2005 wurde ein Tiefmagazin bezogen und ein modernes Studienzentrum eingeweiht, 2007 konnte das sanierte historische Gebäude wiedereröffnet werden. Die Bibliothek verfügt somit über herausragende und epochenübergreifende Räume für Sammlungen: Renaissancesaal, Rokokosaal, Bücherturm und Bücherkubus. Diese halten ab 2022 auch neue Angebote bereit: im Renaissancesaal *Cranachs Bilderfluten* und Sammlungen der Frühen Neuzeit, im weiteren historischen Gebäude bislang nicht zugängliche Bereiche und Einblicke in besondere Sammlungen wie die Militärbibliothek.

So öffnen sich Räume, Geschichten und Sammlungen im Rundgang vom 16. bis zum 21. Jahrhundert. Der 12. Juli 1691 wurde 1941 als Gründungsdatum der Bibliothek mit einer Festschrift zum 250. Bestehen erstmals kanonisiert, zugleich in Erinnerung an die 175. „Wiederkehr ihres Einzuges ins grüne Schloss" am 16. Mai 1766. Damit werden die Institutionalisierung der Bibliothek in der

Regierungszeit von Herzog Wilhelm Ernst um 1700 ebenso hervorgehoben wie unter Herzogin Anna Amalia, die 1766 der Bibliothek Autonomie in einem eigenen Gebäude ermöglichte. „Der Gebrauch einer großen Bibliothek wurde frey gegeben", wie es Goethe in seinem Nekrolog 1807 formuliert. Die Verabsolutierung eines Anfangsdatums erscheint jedoch fragwürdig, die Geschichte von Sammlung und Institution seit 1547 ist Gegenstand der Forschung. Dazu gehört auch der kulturpolitische Zusammenhang einer Festschrift, die 1941 an das „heroische Zeitalter des deutschen Geistes" erinnern und die damalige Landesbibliothek verpflichten sollte, „die großen unsere Zeit und unser Volk bewegenden Fragen in Politik und Geschichte in erster Linie zu berücksichtigen". Darin liege ihre nationalpolitische Aufgabe. Geschichte und Politisierung der Bibliothek, ihrer Sammlungen und Themen in den politischen Zusammenhängen des 20. und 21. Jahrhundert benennen künftige Forschungsaufgaben, auch mit Blick auf das Gründungsdatum 1691.

RL

Abb. 19 | Titelblatt der Weimarer Lutherbibel, 1534, Signatur Cl I : 58 (b)

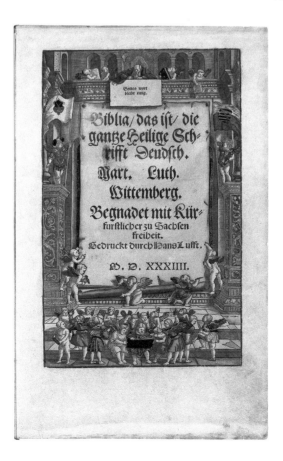

37

Studienzentrum, Fassade des Bücherkubus

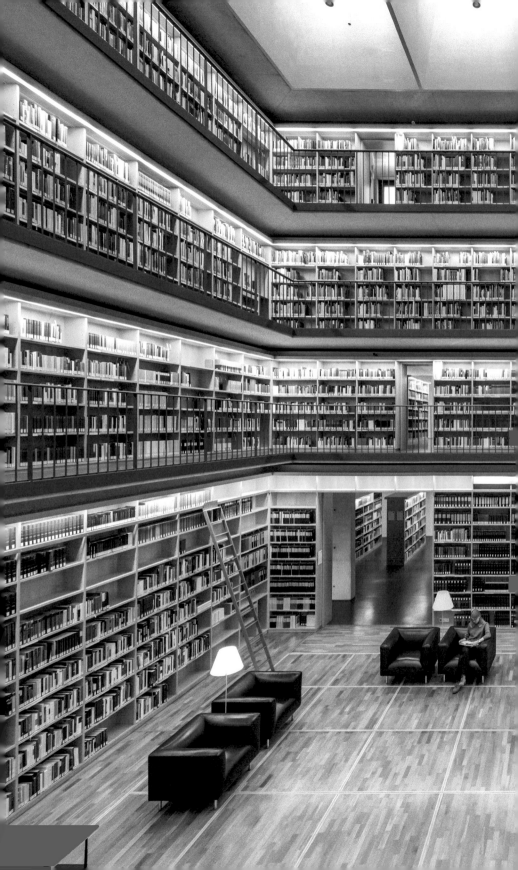

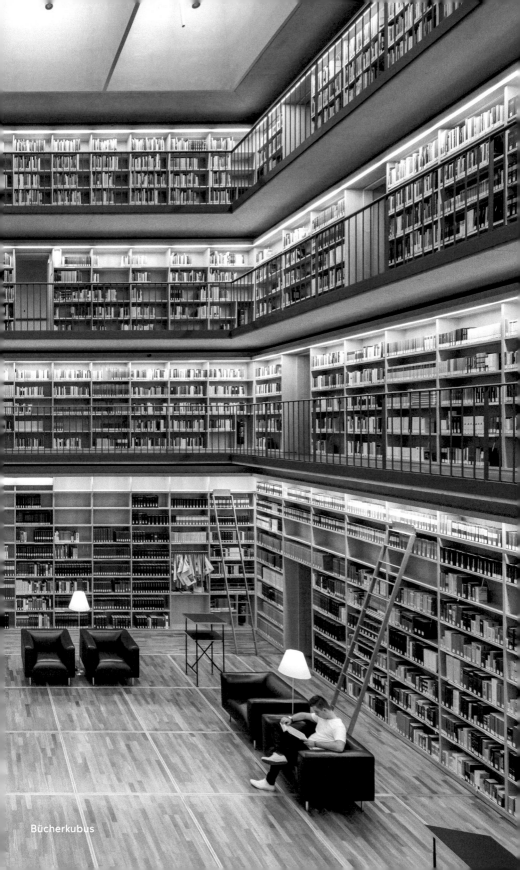
Bücherkubus

RUNDGANG DURCH DIE BIBLIOTHEK UND IHRE SAMMLUNGEN

In unmittelbarer Nähe des Parks an der Ilm befindet sich der
Campus der Herzogin Anna Amalia Bibliothek: auf der Grenze
zwischen Stadt und Park das historische Gebäude mit dem Roko-
kosaal, gegenüber das Studienzentrum mit dem modernen Bücher-
kubus sowie unter dem dazwischenliegenden Platz der Demo-
kratie das Tiefmagazin, das beide Teile unterirdisch miteinander
verbindet (Abb. 1). Das Ensemble umfasst Bauten aus dem 16. bis
zum 21. Jahrhundert, auch das historische Gebäude selbst ist über
die Jahrhunderte gewachsen. Von außen sichtbar ist eine Dreitei-
lung: An das Hauptgebäude, in dem sich der Rokokosaal befindet,
schließt sich im Süden ein niedrigerer Bau an. Der von Johann
Wolfgang Goethe angeregte und deshalb auch nach ihm benannte
Anbau sollte Platz für den wachsenden Buchbestand schaffen. Er
wurde 1805 fertiggestellt und verbindet das historische Gebäude
mit einem ehemaligen Stadtwehrturm. Dieser Turm wurde zwi-

schen 1821 und 1825 zum Bücherturm umgestaltet und mit einem neogotischen Vorbau versehen (Abb. 2).

Der heutige Haupteingang in das Gebäude befindet sich auf der nördlichen Seite. Er führt in den jüngsten Anbau, der bis 1849 nach Plänen des Architekten Clemens Wenzeslaus Coudray entstand, um die Zugänglichkeit und den Brandschutz der Bibliothek zu verbessern. Da Coudray seinen Anbau an die bisherige Fassade anglich, ist er von außen kaum als solcher zu erkennen. Im Inneren lassen jedoch die Höhendifferenz zwischen dem Coudray-Treppenhaus und dem Foyer sowie die Gewölbedecke erkennen, dass man nun den ältesten Gebäudeteil betritt. Erbaut wurde das später sogenannte Grüne Schloss von 1562 bis 1565 als Wohnschloss für Johann Wilhelm von Sachsen-Weimar, Bruder des regierenden Herzogs, und seine Ehefrau Dorothea Susanna von der Pfalz.

Anstelle des heutigen Foyers befand sich damals eine Vorhalle, deren offene Arkaden einen Übergang in den davorgelegenen Garten boten. Dieser war im italienisch-französischen Stil angelegt, mit einem markanten Brunnen in der Mitte, und nahm den gesamten heutigen Platz der Demokratie ein.

Die offenen Arkaden wurden vermutlich Anfang des 18. Jahrhunderts geschlossen, um den so entstandenen Raum anderweitig nutzen zu können. 1937 wurde hier der Lesesaal der Bibliothek eingerichtet. Seit der Wiedereröffnung des nach dem Brand umfangreich sanierten Gebäudes im Jahr 2007 werden an dieser Stelle die Besucherinnen und Besucher empfangen (Abb. 3).

Abb. 3 | Foyerbereich nach dem Umbau

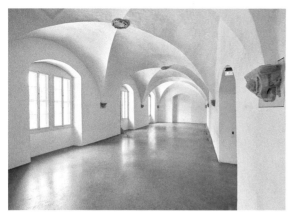

Abb. 4 | Renaissancesaal

Ein Gang durch das Gebäude beginnt im Renaissancesaal, der heute als Ausstellungsraum dient (Abb. 4). Dieser Saal ist seit der Bauzeit im 16. Jahrhundert nahezu unverändert erhalten geblieben, selbst der Putz an den Wänden ist überwiegend original und somit besonders schützenswert. Die Schlusssteine aus Alabaster an der Decke zeigen die Wappen des Fürstenpaares, die Konsolsteine allegorische Darstellungen der Entwicklung vom flatterhaften Kind bis zum tugendhaften Herrscher (Abb. 5 und 6). Aus der Erbauungszeit stammen auch die schmiedeeisernen Gitter an den Fenstern. Da zum Schutz der Ausstellungsstücke die Fenster durch Jalousien verdeckt bleiben müssen, lohnt sich hier auch ein Blick von außen. Von der Parkseite lassen sich die Botschaften der Fenstergitter – die Initialen des Erbauerpaares mit ihren Wahlsprüchen – entschlüsseln (Abb. 7):

G*S*M*T = Gott sei mein Trost
D*S*H*z*S = Dorothea Susanna Herzogin zu Sachsen
I*V*G = Ich vertraue Gott
H*W*H*z*S = Johann (Hans) Wilhelm Herzog zu Sachsen

Bei der Renovierung des Saals wurden auch Spuren späterer Raumfassungen gefunden, etwa Reste einer Wandbemalung von Anfang des 18. Jahrhunderts.

Abb. 5 | Schlussstein mit dem Wappen von Herzog Johann Wilhelm I. im Renaissancesaal

Abb. 6 | Konsolstein mit Adler als Symbol der guten und gerechten Herrschaft im Renaissancesaal

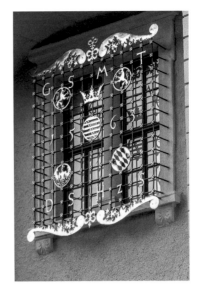

Seit 2007 werden im Renaissancesaal wechselnde Ausstellungen gezeigt, 2022 eröffnet die Ausstellung *Cranachs Bilderfluten*. An keinem anderen Ort in Weimar hätte sie einen idealeren Platz finden können, denn der Saal wurde nur wenige Jahre nach dem Tod Lucas Cranachs d. Ä. fertiggestellt. Er gibt den Exponaten einen authentischen Rahmen. 1552 war der 80-jährige Lucas Cranach d. Ä. im Gefolge von Johann Friedrich dem Großmütigen nach Weimar gekommen. Gemeinsam mit seinem Sohn, Lucas Cranach d. J., und den vielen Mitarbeitern seiner Werkstatt hatte er bereits in den Jahrzehnten zuvor eine regelrechte ‚Marke Cranach' mit einer bislang nie gekannten Anzahl an Bildern etabliert. Die Vielfalt von Cranachs Bildwelten führt die Ausstellung anhand hochkarätiger Exponate aus den Sammlungen der Klassik Stiftung Weimar vor Augen. Dazu gehören das Porträt der Sibylle von Kleve, der Mutter Johann Wilhelms, das berühmte Porträt von Martin Luther als Junker Jörg oder die Medaille mit Kurfürst Johann Friedrich dem Großmütigen (Abb. 8 und 9). Cranachs Bilder finden sich zudem in zahlreichen Büchern und Flugschriften, von denen eine wechselnde Auswahl präsentiert wird. Herausragend ist die prachtvoll ausgemalte Lutherbibel von 1534, die von einem Mitarbeiter aus Cranachs Werkstatt illustriert wurde (Abb. 10). Die drei großformatigen Porträts der Kurfürsten – Friedrich der Weise, sein jüngerer Bruder Johann der

Abb. 7 | Verzierte Fenstergitter des Renaissancesaals

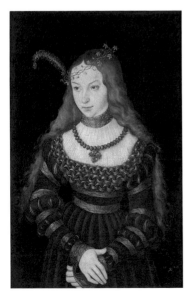

Abb. 8 | Lucas Cranach d. Ä., Sibylle von Kleve als Braut, 1526, KSW, Museen, Inv.-Nr. G 12

Abb. 9 | Lucas Cranach d. Ä., Martin Luther als Junker Jörg, um 1521–1522, KSW, Museen, Inv.-Nr. G 9

Abb. 10 | Darstellung der Schöpfungsgeschichte in der Weimarer Lutherbibel von 1534, Signatur Cl I : 58 (b)

Abb. 11 | Lucas Cranach d. Ä. (Werkstatt), Johann Friedrich der Großmütige, Kurfürst von Sachsen, um 1540–1545, KSW, Museen, Inv.-Nr. G 17

Beständige und dessen Sohn Johann Friedrich der Großmütige – sind mit der Ausstellung an ihren früheren Ort zurückgekehrt. Die Bilder hingen bereits 1572 im Grünen Schloss, wenn auch damals in einem Saal im Obergeschoss (Abb. 11).

Nach dem Besuch der Ausstellung *Cranachs Bilderfluten* lässt man die Renaissance hinter sich. Der Weg zum Rokokosaal führt zurück in den nördlichen Coudray-Anbau, der 1849 zu Goethes 100. Geburtstag bezogen wurde, und über die Treppe hinauf in das erste Obergeschoss. In den beiden Räumen vor dem Saal waren früher die Ausleihe und das Lesezimmer untergebracht. Heute informieren die Kabinette über Sammlungen, Räume und Geschichte der Bibliothek.

In zwei lebensgroßen Porträtgemälden des Erbauerpaares von Christoph Leutloff sieht man hier nicht nur Fürst und Fürstin, sondern auch zwei wichtige Gebäude der Zeit. Hinter Dorothea Susanna fällt der Blick auf das Grüne Schloss, wie es im 16. Jahrhundert ausgesehen haben muss, mit aufwendiger Sgraffito-Malerei an der Fassade und mit einem kleinen, angesetzten Treppenturm, der heute nicht mehr erhalten ist. Über der Schulter von Johann Wilhelm ist Schloss Hornstein dargestellt, ein Vorgängerbau des heutigen Weimarer Schlosses (Abb. 12 und 13). Im Jahr 1547 nach dem Schmalkaldischen Krieg von den degradierten Fürsten als Residenz ausgewählt, wurde Hornstein

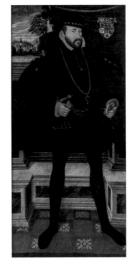

die erste Heimstätte der herzogli-
chen Büchersammlung.

Im zweiten Raum Richtung
Norden eröffnet ein Fenster die
Aussicht auf das heutige Stadt-
schloss. Das großformatige Bildnis
Anna Amalias verweist auf die
Verbindung und den entscheiden-
den Beitrag der Herzogin für die
Entwicklung der Bibliothek: Sie
war es, die den Umbau des Grünen
Schlosses veranlasste, und zwar

Abb. 12 und 13 |
Christoph
Leutloff, Johann
Wilhelm und
Dorothea Susan-
na, Herzog und
Herzogin von
Sachsen-Weimar,
1575, KSW,
Museen, Inv.-Nr.
G 2237 und 2333

nach den Entwürfen der Baumeister Johann Georg Schmid und
später August Friedrich Straßburger. 1766 erhielt der Bibliothekar
Johann Christian Bartholomäi den Auftrag, die Büchersammlungen
aus den drei Räumen des Residenzschlosses in den neuen „großen
Saal" umzuziehen.

Das Gemälde, das nach einer Vorlage von Johann Georg Ziese-
nis von 1769 entstand, zeigt die verwitwete Fürstin im Alter von
30 Jahren als Regentin mit den Merkmalen ihrer Herrschaft, ihren
Interessen und ihrer mäzenatischen Tätigkeit (Abb. 14). Das her-
zogliche Wappen verweist auf ihren Stand und die Vormundschaft
für ihren Sohn Carl August. Das Cembalo mit
dem sichtbaren Notenblatt deutet auf ihre Lei-
denschaft für Musik, so komponierte sie selbst
und besaß eine fulminante Sammlung an Musi-
kalien. Die modisch gekleidete Leserin Anna
Amalia hält ein aufgeschlagenes Buch in der
linken Hand und schaut den Betrachtenden an.
Sie verfügte nicht nur über eine rund 5 000 Bän-
de umfassende Privatbibliothek, sondern för-
derte mit dem Bibliotheksbau die öffentliche
Zugänglichkeit und eigenständige Entwicklung
der Herzoglichen Bibliothek, mit deren Samm-
lungen auch an ihrem Hof tätige Gelehrte wie
Christoph Martin Wieland oder Johann Gottfried
Herder arbeiteten. Ein aus dem Bild heraus-

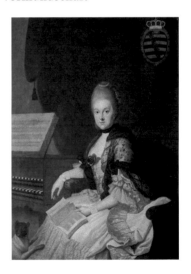

Abb. 14 | Johann Ernst Heinsius, Anna
Amalia, Herzogin von Sachsen-Weimar-
Eisenach, Kopie nach Johann Georg
Ziesenis, nach 1769, KSW, Museen,
Inv.-Nr. KGe/00897

blickender Mops darf nicht übersehen werden, symbolisiert er doch Sympathien für die geschlechtsübergreifende Geselligkeit des europaweit vernetzten Mopsordens.

Das Porträt wacht über einen Raum, der Bücher mit Einbänden und weiteren Merkmalen einer Fürstenbibliothek zeigt. Hier werden Bücher und Handschriften präsentiert, die nicht nur zum Rokokosaal gehören. Es sind Beispiele für große Sammlungen zu Themen der Weimarer Klassik um 1800, aber auch bibliophile Ausgaben, Handschriften und restaurierte Aschebücher, geborgen nach dem Brand von 2004 im zweiten Obergeschoss (Abb. 15 und 16). Der Weg in den Rokokosaal führt zurück durch den ersten Raum, vorbei am Modell des Bibliothekscampus mit dem historischen Gebäude, dem Tiefmagazin unter dem Platz der Demokratie und dem Studienzentrum im Gebäudekomplex gegenüber.

Der Rokokosaal öffnet seine Türen

Durch zwei Türen erreicht man den berühmten Rokokosaal, der in einem festlichen Glanz erstrahlt, mit Emporen, Stuckaturen, Büsten, Bildern und Regalen (Abb. 17). Anna Amalias Baumeister schufen das repräsentative Zentrum der Bibliothek im Stil des Rokokos, mit runden, bewegten, lichtdurchfluteten Formen, zwölf Pfeilern, Kapitellen und zahlreichen Verzierungen. Das offene Oval in der Mitte gibt den Blick auf die darüberliegenden Galerien

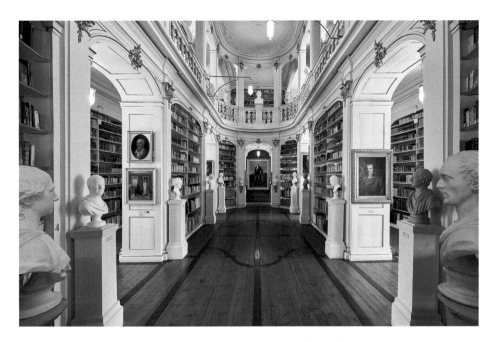

frei (Abb. 18). Im Schloss hatte der barocke Festsaal vor dem Brand 1774 eine ovale Form, ebenso Galerien und eine Öffnung zur Kuppel. So, wie dieser Raum der Selbstdarstellung des Hofes diente, war der Bibliothekssaal nicht nur Magazin für Bücher, sondern vor allem auch Ort der Repräsentation von Herrschaft und Wissen.

Gegenüber dem Eingang, an der Stirnseite des Rokokosaals, lenkt das lebensgroße Porträt des Fürsten Carl August die Aufmerksamkeit auf sich. Er steht in der Kleidung eines Landedelmanns im Park an der Ilm, hinter ihm das in seinem Auftrag errichtete Römische Haus als Symbol seiner weltläufigen Bildung und Beförderung des Klassischen. Zu seinen Füßen fließt ein Bach, es blüht im Park, den er ebenso neu gestalten ließ wie den Innenraum der

Abb. 17 | Blick in den Rokokosaal

Abb. 18 | Deckenoval im Rokokosaal mit dem Gemälde *Genius des Ruhms*

49

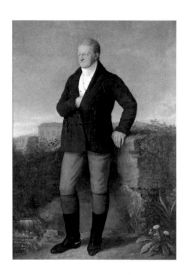

Herzoglichen Bibliothek (Abb. 19). Das Bild des Landesherrn, geschaffen vom Weimarer Maler Ferdinand Jagemann, begrüßt seit 1805 die Gäste und bietet ein Fenster in die Natur; flankiert wird es von Porträts engster Angehöriger der herzoglichen Familie. Es ist dieser Anblick mit Büsten auf Postamenten, der den Raum neu ausrichtete und klassizistisch prägte, in Parallelführung zum neu errichteten und gestalteten Festsaal im Schloss. Es war eine inszenierte Ordnung im Zeichen bewegter Unruhe und Gefährdung durch das Zeitalter der Revolutionen und der Napoleonischen Kriege. Dazu gehörte auch das Deckengemälde: Johann Heinrich Meyers *Genius des Ruhms,* gemalt nach dem Vorbild Annibale Carraccis, war zunächst für die Innenausstattung des Römischen Hauses vorgesehen. Das Bild überdacht den Raum und verweist auf den Ruhm, den eine Förderung der Wissenschaften und der Künste verspricht. Das Original verbrannte 2004; was man heute hier sieht ist eine Kopie aus dem Jahr 2007, dahinter das Bild einer vormals funktionstüchtigen Windrose. Beide sind Teil der zweiten Galerie, die 2004 fast vollständig verbrannte und seit der Wiederherstellung nicht mehr als Buchmagazin genutzt wird. Der Raum ist jetzt benannt nach dem Schriftsteller und Bibliothekar Christian August Vulpius und seiner Schwester Christiane, verheiratet mit dem damaligen Oberaufseher der Institution, Goethe. Mit sichtbaren Brandspuren der Balustrade erinnert die Vulpius-Galerie an den Brand von 2004 und die folgende Restaurierung des Gebäudes unter der Leitung des Architekten Walther Grunwald. Der Saal auf der zweiten Galerie ermöglicht Präsentationen von wertvollen Objekten und bietet Platz für die Arbeit mit den Graphischen Sammlungen (Abb. 20).

Gegenwartsbezüge bestimmten den Rokokosaal bereits seit seiner Fertigstellung im Jahr 1766: An der Decke glänzen umrankt von Rocaillen die Initialen der Auftraggeberin Anna Amalia und ihrer Söhne Carl August und Friedrich Ferdinand Constantin, die des verstorbenen Ehemanns und Vaters Ernst August Constantin

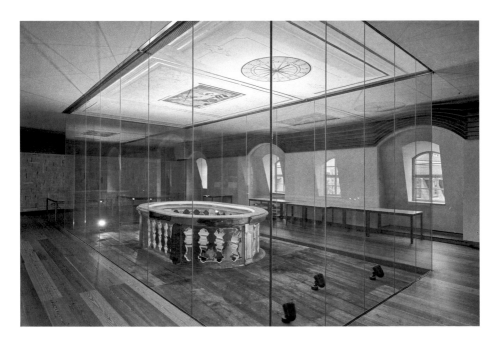

fehlen allerdings. Das großformatige Bild von Carl August wurde 1805 ebenfalls zu Lebzeiten aufgehängt. Der Bibliotheksreisende Friedrich Karl Gottlob Hirsching besuchte im ausgehenden 18. Jahrhundert den Rokokosaal. Ihm fielen die „Bildnisse der alten Herzoge und Churfürsten von Sachsen und anderer königlichen und fürstlichen Personen" auf, vor allem aber die „Büsten jetztlebender Gelehrten", die „von der geschickten Hand des dasigen Hofbildhauers Hrn. Klauer, in Stein und Gips gearbeitet sind." Diese Büsten sind von ganz unterschiedlicher Qualität und Ausstattung: Marmor, Gips, Ton und Kalkstein. Sie wurden von Weimarer Hofbildhauern wie Martin Gottlieb Klauer oder Carl Gottlob Weißer, aber auch von europaweit gefeierten Künstlern wie Jean-Antoine Houdon und Pierre-Jean David d'Angers gefertigt. Lebendige Zeitgenossenschaft mit einer Öffnung der engen Hofgesellschaft durch Anbindung gelehrter Köpfe ist ein besonderes Merkmal des Saals, der an das bayerische Walhalla-Projekt von König Ludwig I. denken lässt. Dort war allerdings lediglich eine „Halle der Erwartung" für diejenigen geplant, deren Büsten man schon zu Lebzeiten für eine Aufstellung nach ihrem Tod vorsah.

Ein Blick in das innere Oval des Rokokosaals zeigt die erweiterte Hofgesellschaft, zu der die Hofdame Luise Ernestine von Göchhausen vorne links ebenso gehört wie Adam Friedrich Oeser

Abb. 20 | Branddenkmal auf der Vulpius-Galerie

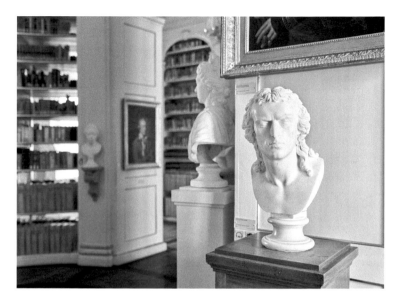

als Vertreter der Künste in der Mitte rechts. In Weimar wurde die Aufstellung der Schiller-Büste Johann Heinrich Danneckers (Abb. 21), die vorne rechts den Abschluss des rechten Bogens des Ovals markiert, im Jahr 1826 feierlich begangen, verbunden mit der Niederlegung des vermeintlichen Schiller-Schädels im Postament. Wenige Jahre später wurde der Schädel schließlich in die neu geschaffene Fürstengruft auf dem heutigen Historischen Friedhof überführt.

Mit einfachen Materialien wie Fichtenholz, Gips und Schlagmetall wird im Rokokosaal ein repräsentativer Raumeindruck erzeugt und zugleich ein zerbrechlicher Kosmos inszeniert, der die Anschauung einer Ordnung des Wissens im Bibliotheksraum ermöglicht. Zu sehen ist heute eine Fassung um 1850, die im Zuge der Sanierung 2004 bis 2007 rekonstruiert wurde. Der Schausaal bietet Platz für rund 40 000 Bände der Herzoglichen Bibliothek, die in Teilbibliotheken und Fächern geordnet sind: Beim Einzug im Jahr 1766 wurden die herzogliche Handbibliothek und die Bibliotheken von großen Gelehrten wie Konrad Samuel Schurzfleisch und Friedrich von Logau getrennt aufgestellt. Noch immer ist im Rokokosaal ein immenses Reservoir des Wissens greifbar,

darunter eine polyglotte Bibelsammlung, Quelleneditionen, Ausgaben von Autoren der antiken Klassik, frühneuzeitliche Kosmographien wie die von Sebastian Münster oder kleine Schriften wie die zu einer Inschriftentafel, die eine karolingische Überlieferung in Thüringen zum Thema hat. Erhaltene Ausleih- und Besucherbücher dokumentieren eine lebhafte Nutzung der Bibliothek, die spätestens nach Dienstantritt Goethes 1798 über eine für alle einsehbare Benutzungsordnung geregelt wurde. Heute können die Bände aus dem Rokokosaal im Online-Katalog bestellt und im Lesesaal des Studienzentrums gelesen oder in den Digitalen Sammlungen eingesehen werden.

Der prominente Bibliothekssaal erfüllt verschiedene Aufgaben: Er ist Magazin- und repräsentativer Bibliotheksaal in einem und hat als musealer Raum eine Gedächtnisfunktion. Darüber hinaus wurde er schon früh vermarktet und etwa im *Journal des Luxus und der Moden* beworben, wo die Neuaufstellung von Jagemanns Carl August-Porträt ebenso Erwähnung fand wie Danneckers Schiller-Büste. Auch Hofbildhauer Martin Gottlieb Klauer machte hier auf seine Waren aufmerksam. Der Konsum der Weimarer Klassik wurde früh befördert und weiterentwickelt.

Die Welt des Bücherturms

Vom Rokokosaal führt nach Süden eine Tür in den sogenannten Goethe-Anbau. Dieser Anbau wurde auf Vorschlag von Goethe in den Jahren 1803 bis 1805 realisiert und bildet die erste große Erweiterung der Bibliothek. Er vergrößerte das Hauptgebäude nach Süden, zum benachbarten Turm der mittelalterlichen Stadtmauer hin, mit Eingang, Treppenhaus und neuem Zugang zum Rokokosaal. Nach dem Ende der Napoleonischen Kriege folgte die Umgestaltung des Wehrturms zu einem Bibliotheksmagazin, das 1825 bezogen wurde. Weiterhin fügte man eine neogotische Halle als Verbindung zwischen Bibliotheksgebäude, Goethe-Anbau und Turm hinzu. So, wie beim Neubau des Weimarer Residenzschlosses der mittelalterliche Gebäudekomplex der Bastille integriert wurde, verfolgten Carl August und Goethe auch hier das Ziel, Altes und Neues zu verbinden. Im Rahmen von Führungen ist es möglich, den Goethe-Anbau und den Bücherturm zu besichtigen.

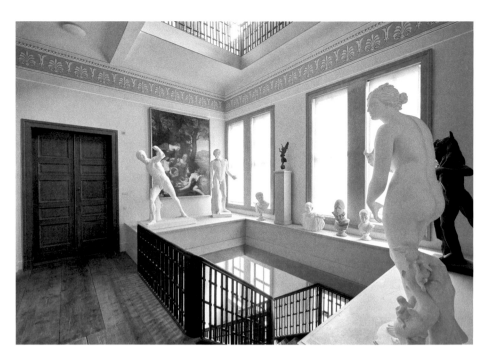

Mit der Einweihung des Anbaus lag der Haupteingang zur Bibliothek genau in der Mitte zwischen Grünem Schloss und mittelalterlichem Turm. Das Treppenhaus des Goethe-Anbaus ist bis heute im Originalzustand erhalten. Auf dem umlaufenden Podest wurde im ersten Obergeschoss ein Teil der herzoglichen Antikensammlung aufgestellt. Die Statuetten, Standbilder und Büsten gehören zum Kanon prominenter Antiken, die für die Vermittlung des griechisch-römischen Altertums in der Epoche des Klassizismus von herausragender Bedeutung waren (Abb. 22).

In den Verbindungsbauten zwischen Schloss und Turm wird deutlich, dass die Bibliothek eine Weggabelung und damit eine Doppelstruktur enthält. Auf der einen Seite befindet sich der Rokokosaal des 18. Jahrhunderts als Erinnerungsraum für die Klassik. Auf der anderen Seite steht als neuer Bibliotheksraum des 19. Jahrhunderts der Turm mit Beständen, die die herkömmliche Sicht auf Weimar als ‚Wiege der Klassik' hinterfragen. Bis heute ist kaum bekannt, dass in diesem Turm die am vollständigsten erhaltene Militärbibliothek Deutschlands der Zeit um 1800 im Originalzustand überliefert ist. Je mehr Weimar im 19. Jahrhundert zur Stadt der Klassik stilisiert wurde, desto mehr geriet die Militärbibliothek in Vergessenheit.

Im Goethe-Anbau gelangt man
auf Höhe der ersten Galerie des
Rokokosaals in ein „Durchgangszim-
mer auf dem Thurme". Dieses ent-
hielt ursprünglich eine Ahnenreihe
mit Bildnissen der Herzöge von Sach-
sen-Weimar. Heute befindet sich dort
das Militärkabinett, in dem die Turm-
bestände vorgestellt werden. Zentra-
les Exponat ist ein Löwenkopfsäbel
für Dragoner- oder Husarenoffiziere
aus der Zeit zwischen 1830 und 1850, der 2005 im Erdreich vor der
Bibliothek gefunden wurde (Abb. 23). Die Waffe ist verbogen, ver-
wittert und korrodiert, aber komplett erhalten. Sie steht in ihrem
beschädigten Zustand symbolisch für die Entgrenzung von Gewalt
in kriegerischen Konflikten. Ein topographisches Modell verweist
ergänzend auf die Geschichte Weimars als wichtigen Militärstand-
ort vom 18. bis zum 20. Jahrhundert.

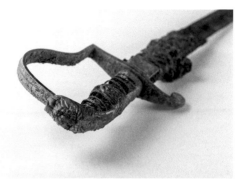

Abb. 23 | Löwen-
kopfsäbel, um
1830–1850, teil-
restauriert, KSW,
Museen, Inv.-Nr.
Kg-2014/127

Aus dem Vorraum führt eine Außentür auf das Dach des neo-
gotischen Verbindungsbaus, wo es unter freiem Himmel über
den „Herzogsteg" zum Turm geht, den man auf Höhe der zweiten
Galerie betritt (Abb. 24). Die drei Galerien des Turms werden
durch eine Wendeltreppe – im 19. Jahrhundert die „Naturtreppe"
genannt – erschlossen. Sie wurde um eine sagenumwobene, zwölf
Meter hohe Treppenspindel des 17. Jahrhunderts gebaut, die sich

Abb. 24 | Herzog-
steg zum Bücher-
turm

ursprünglich in der Osterburg zu Weida befand. Franz Kafka hat die „von einem Sträfling aus einer Rieseneiche ohne einen einzigen Nagel gearbeitete Treppe" bei seinem Besuch der Bibliothek im Juli 1912 in seinem Tagebuch erwähnt.

Hinter der Einrichtung des Weimarer Bibliotheksturms, der Platz für etwa 20 000 Bände bietet, stand ein Gesamtkonzept. In den unteren Etagen wurden vor allem naturhistorische, physikalische, ethnographische, geographische und landeskundliche Werke aufgestellt, darunter viele Darstellungen zur Botanik, Zoologie, Flora und Fauna bestimmter Gegenden oder Länder. Einen weiteren Bestandsschwerpunkt bildeten die Physiognomik und Porträt-Sammlungen auf der ersten Turmgalerie. Hier besteht eine inhaltliche Verbindung zu den Porträtbüsten im Rokokosaal. Im Erdgeschoss wurde hinter feuerfesten eisernen Türen ein Schrank für das Münzkabinett der Herzöge eingebaut. Außerdem ist hier seit Anfang des 20. Jahrhunderts ein Großteil der Globensammlung aufgestellt (Abb. 25).

In der obersten Etage des Turms folgt dann die Militärbibliothek. Diese bis heute erhaltene Anordnung der Bestände – unten die Naturgeschichte, oben die Militärgeschichte – könnte von einem Verständnis des Kriegs als Naturereignis, als physische Na-

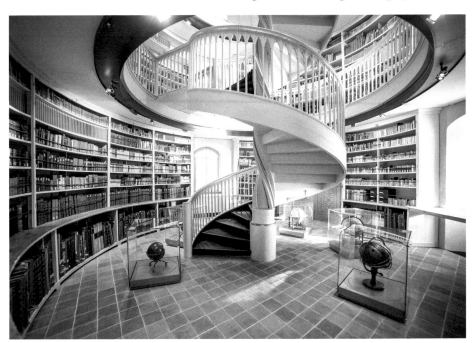

turgewalt oder Naturkatastrophe zeu-
gen. Die neuere Forschung hat gezeigt,
dass Goethe die Napoleonischen Kriege
und die Person Napoleons wie physi-
sche Ursachen und Ereignisse, also als
eine Art Naturkräfte, verstanden hat.
Der Weimarer Bibliotheksturm war
wohl als Speicher geplant, in dem das
Verhältnis von elementarer Gewalt und
Ordnung reflektiert wurde, und zwar so,

dass man den Krieg als etwas der Naturgeschichte Benachbartes
oder Vergleichbares ansah. Die Aufstellung lässt sich somit auch
als Manifestation klassischer Vorstellungen vom Krieg lesen.

Über der Militärbibliothek wölbt sich als Abschluss des Turms
eine hohe Spitzkuppel, die in zwölf Segmenten auf einen sonnen-
förmigen Schlussstein mit dem Wappen des Herzogs Carl August
zuläuft (Abb. 26). Die himmlische Symbolik der Kuppel wird durch
Oberlichter verstärkt. Der Blick nach oben geht wie zum Firma-
ment hin. Dem Turm ist eine Kosmologie eingeschrieben. Der
Bibliotheksraum gewinnt somit eine universale, Mensch und Natur
verbindende Dimension.

Auf dem Weg zum Bücherkubus im Studienzentrum

Ebenerdig führt eine Tür vom Bücherturm in eine neogotische
Halle. Von hier aus gelangt man über den Goethe-Anbau und das
Foyer zurück zum Haupteingang. Von dort geht es über eine
Treppe hinab in das Untergeschoss, wo sich ehemals die Küchen-
räume befanden.

Im Rahmen von Führungen kann man vorbei am Tiefmagazin
dem unterirdischen Verbindungsgang zum Studienzentrum folgen
und moderne Nutzungsbereiche der Bibliothek kennenlernen.
Mit dem Bau des zweigeschossigen Tiefmagazins wurde im Jahr
2001 begonnen. Bereits Ende der 1990er Jahre war der Buchbe-
stand auf 910 000 Bände angewachsen. Mehrere Außenmagazine
mussten betrieben werden, um diese Fülle an Büchern aufzuneh-
men. Ein zentrales, größeres Magazin war dringend notwendig
geworden. Der Neubau direkt unter dem Platz der Demokratie

bietet Platz für eine Million Bände. Die Bücher sind hier in einer Kompaktanlage aufgestellt, deren Regale auf Schienen stehen und sich dadurch platzsparend zusammenschieben lassen (Abb. 27). Würde man alle Bücher aneinanderreihen, käme man auf 20 Kilometer Länge. Vom Tiefmagazin führt eine Buchförderanlage durch das gesamte Gebäude in jede Ebene der Bibliothek.

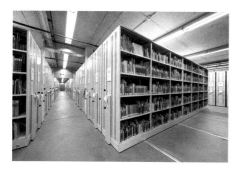

Abb. 27 | Tiefmagazin mit Kompaktregalen

Parallel zum Bau des Magazins setzten die Neubau- und Sanierungsmaßnahmen für das heutige Studienzentrum unter Leitung der Architekten Hilde Barz-Malfatti und Karl-Heinz Schmitz ein. Dafür wurde ein bereits bestehendes historisches Gebäudeensemble gewählt, das verschiedene Epochen zusammenführt: Bei den beiden ältesten Gebäuden handelt es sich um das aus der Zeit der Renaissance stammende Rote Schloss und um das barocke Gelbe Schloss. Zum Ensemble gehören auch zwei klassizistische Torhäuser und die Neue Wache, die beide in der ersten Hälfte des 19. Jahrhunderts von Clemens Wenzeslaus Coudray entworfen wurden. In den Innenhof des Gebäudeensembles integrierten die Architekten einen modernen würfelförmigen Neubau: den Bücherkubus mit seinen umlaufenden Galerien.

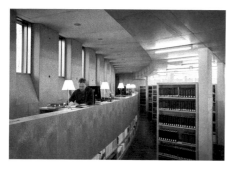

Abb. 28 | Lesebereich Park

Das Studienzentrum wurde 2005 eingeweiht. Es bietet Lesebereiche mit 130 Arbeitsplätzen. In den Bücherregalen stehen, geordnet nach Fachgebieten, insgesamt 170 000 Bände für Forschung und Lektüre allen Nutzerinnen und Nutzern der Bibliothek offen zur Verfügung. Eine Anmeldung ist für jeden möglich, der das 14. Lebensjahr vollendet hat.

Am Tiefmagazin vorbei führt ein langer Gang in den Lesebereich Park. Eine Reihe schmaler Fenster öffnet hier den Blick in den Park an der Ilm. Mehrere Arbeitsplätze entlang der Fensterreihe laden zum Lesen und Studieren ein (Abb. 28).

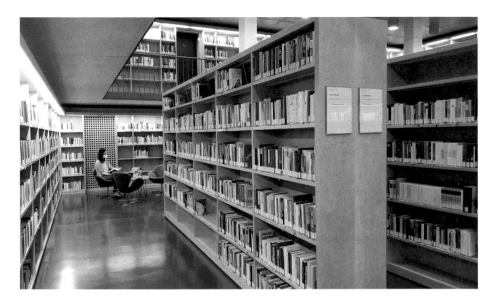

Am Ende des Lesebereichs biegt der Gang nach links ein. Er mündet in den Bücherkubus, Herzstück des Studienzentrums und modernes Pendant zum Rokokosaal. Auf seiner untersten Ebene befindet sich die Romanbibliothek (Abb. 29). Die 17 000 Bände zeitgenössischer Belletristik können bis zu vier Monate ausgeliehen werden. Von den Arbeits- und Leseplätzen im hinteren Raumbereich blickt man über eine Deckenöffnung durch das gläserne Dach des Bücherkubus in den Himmel.

Abb. 29 | Roman-bibliothek

Über die Treppe gelangt man weiter nach oben zur Galerie der Sammlungen, einem Schaufenster in die Bibliothek und ihre Bestände. Hier veranschaulichen, links sowie gegenüber dem Eingang, historische Nachschlagewerke vom 18. bis zum 20. Jahrhundert exemplarisch die historischen Ordnungen des Wissens (Abb. 30). Unter ihnen ragen die großen Enzyklopädien wie Brockhaus, Meyer, Pierer oder die Britannica heraus. Mit ihren Referenzen verweisen sie aufeinander und führen Wissenszuwachs, aber auch Wissensverlust konkret vor Augen. Unter den Nachschlagewerken befindet sich in zwei Regalen eine Auswahl der Privatbibliothek Anna Amalias. Mit den repräsentativ in braunes Kalbsleder gebundenen und mit Goldprägungen verzierten Bänden steht

Abb. 30 | Galerie der Sammlungen

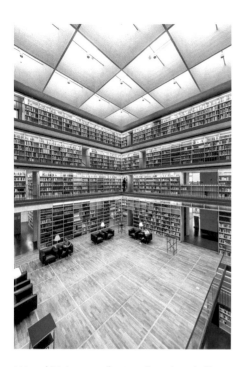

Abb. 31 | Bücher-
kubus

sie beispielhaft für das fürstliche Sammeln, das den Grundstock für den heutigen Bestand legte.

Auf der Nordseite der Galerie, gegenüber der fürstlichen Bibliothek, sind Teile der Arbeitsbibliotheken von Wissenschaftlern untergebracht, so die Shakespeare-Sammlung eines Anglisten, die Goethe-Sammlung eines Politologen und die Nietzsche-Sammlung eines Soziologen. Sie zeichnen sich als Gebrauchsbibliotheken aus: Die Bücher tragen ihre Verweis- und Notizzettel und andere Lesespuren noch sichtbar zwischen den Seiten.

Schließlich steht an der Ostseite der Galerie die Handbibliothek zum Thema ‚Buchenwald'. In der symbolischen Mitte der Bibliothek verortet, macht sie auf die Verbrechen in der Zeit des Nationalsozialismus aufmerksam und damit auch darauf, dass die Bibliothek Teil des Systems der nationalsozialistischen Kultureinrichtungen war.

Im Erdgeschoss des Studienzentrums, das man nun erreicht, befindet sich der zentrale Informations- und Kommunikationsbereich der Bibliothek. Hier öffnet sich der Blick auf die Galerien des Bücherkubus. Insgesamt 40 000 Bücher sind hier aufgestellt, regionale und überregionale Zeitungen laden zur Lektüre ein (Abb. 31).

Der Bücherkubus bildet die kommunikative Mitte des Studienzentrums. Immer wieder verwandelt er sich in einen Ort für Veranstaltungen und Begegnungen: Lesungen und Vorträge, Gesprächsrunden und öffentliche Kolloquien wechseln sich ab mit Konzerten und besonderen Festakten. An den aus Sichtbeton bestehenden Außenwänden des Kubus sind verschiedene Präsentationsflächen angeordnet, die für wechselnde sammlungsbezogene Ausstellungen genutzt werden. An der Ostseite ist mit Hannes Möllers Aschebüchern eine Dauerausstellung installiert. Die künstlerische Inter-

pretation der 2004 aus dem Brandschutt geborgenen Buchfragmente hält auf eindrucksvolle Weise die Fragilität kultureller Überlieferung präsent (Abb. 32).

Im Nordlesesaal des Studienzentrums stehen neben einer Reihe gern genutzter Arbeitsplätze auch Vitrinen für Ausstellungen zur Verfügung. Ein Seminarraum und Makerspace, offen für die kreative Nutzung der digitalen Infrastruktur des Hauses, schließen sich an diesen Bereich an. Auf der anderen Seite lädt eine Leselounge mit ihren flexibel gestalteten Sitzmöbeln zum entspannten Lesen, Arbeiten und Verweilen ein. Von hier aus gelangt man in den Vodafone-Hörsaal, der Raum für Schulungen, Fortbildungen und Vorlesungen bietet.

Das Studienzentrum ist ausgestattet mit moderner Scan- und Kopiertechnik, mit Lesegeräten für Mikrofiche und Rollfilm, verschiedener Medientechnik sowie Arbeitsplätzen für sehbehinderte und blinde Menschen. 30 PC-Terminals bieten Zugang zum Internet und ermöglichen die eigenständige sowie angeleitete Katalog- und Datenbankrecherche. Sechs Arbeits- und Lesekabinen mit PC-Technik, sogenannte Carrels, können auf Antrag gemietet werden und bieten den Nutzerinnen und Nutzern der Bibliothek einen individuellen Arbeitsraum mit Blick auf den Park an der Ilm.

Im Erdgeschoss aufgestellt ist eine jährlich wechselnde, themenbezogene Handbibliothek sowie ein Regal, das mit jeweils aktuellen Neuerwerbungen bekannt macht. Eine Besonderheit ist der Bücherbahnhof der Bibliothek, die gläserne Akzession. Größere Buchanlieferungen treffen hier direkt ein, werden gesäubert und für die weitere Bearbeitung vorbereitet (Abb. 33).

Im ersten Obergeschoss befindet sich der Lesesaal mit 32 Arbeitsplätzen (Abb. 34). Hier können sämtliche Bücher eingesehen werden, die nicht außer Haus ausgeliehen

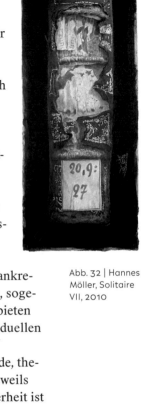

Abb. 32 | Hannes Möller, Solitaire VII, 2010

Abb. 33 | Gläserne Akzession

werden dürfen. Dazu zählen auch die Sondersammlungen der Bibliothek wie Handschriften, Musikalien, Atlanten oder Karten. Für sie sind im vorderen Bereich besonders ausgestattete Leseplätze vorhanden. An der Stirnseite des Lesesaals hängt ein Bild vom Rokokosaal, ein Werk der Fotografin Candida Höfer, welches mit der Aussicht korrespondiert: Durch die hohen Fenster blickt man über den Innenhof des

Abb. 34 | Lesesaal

Studienzentrums zum historischen Gebäude. Am Ausgang des Lesesaals bietet sich die Gelegenheit, über eine Treppe auch in die zweite und dritte Galerie des Bücherkubus zu steigen.

Im Foyer endet der Rundgang. Hier befinden sich die Anlaufstelle zur Erstinformation und die zentrale Ausleihe, auch anmelden kann man sich hier. Nutzerinnen und Nutzer sowie Gäste betreten das Studienzentrum der Bibliothek an dieser Stelle (Abb. 35 und 36). AB | RL | VS | CS

Abb. 35 | Foyerbereich des Studienzentrums

Abb. 36 | Studienzentrum

Freundschaftliches

Das Freundschaftsbuch aus dem 17. Jahrhundert gehörte August Erich aus Eisenach. Nach seinem Studium der Malerei in Nürnberg und Augsburg arbeitete er als Hofmaler in Hessen-Kassel bei Landgraf Moritz und am dänischen Hof Christians IV. in Kopenhagen. Auf seinen Reisen, die ihn 1639 wieder in seine Heimatstadt zurückbrachten, führte er das Freundschaftsbuch, in das sich 1619 in Güstrow auch Elisabet Simsons eingetragen hatte, wobei sie mit dem Mund schrieb und vermutlich sich selbst beim Schreiben porträtierte.

Freundschaftsbücher, auch Stamm- oder Erinnerungsbücher genannt, haben eine lange Tradition, die um das Jahr 1550 in Wittenberg in Kreisen der Reformation begann, sich Mitte des 19. Jahrhunderts mit den Poesiealben fortsetzte und heute auf Plattformen wie Facebook eine moderne Ausdrucksform gefunden hat. Einträge in Freundschaftsbüchern folgen einem bestimmten Muster, nach dem die Person, die einen Spruch oder Reim einträgt, Ort, Datum und den eigenen Namen hinzufügt und oft noch mit kunstvollen Illustrationen wie Aquarellen, Wappen, Collagen, Scherenschnitten, Klebebildchen oder auch Beigaben wie etwa Locken kombiniert. Wie Inszenierungen mit Text und Bild stehen die Einträge so als Erinnerungsmerkmal für die jeweilige Person.

Mit rund 3 000 Freundschaftsbüchern aus der Zeit von 1550 bis 2000 verfügt die Herzogin Anna Amalia Bibliothek über die weltweit größte Sammlung. In einem *Immerwährenden Kalender* zu einer Ausstellung, die heute noch als virtueller Rundgang erkundet werden kann, hat Eva Raffel 2012 die Sammlung vorgestellt.

JW

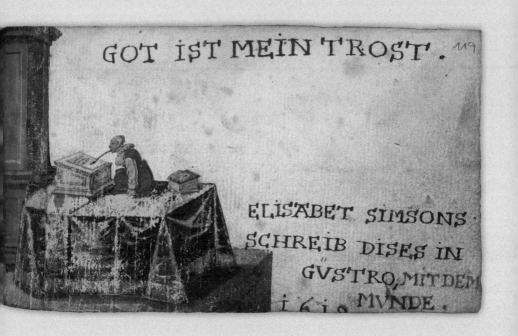

Freundschaftsbuch des Kunstmalers August Erich
mit Eintragung von Elisabet Simsons. Laufzeit:
1615 bis 1662 und 1718, Signatur Stb 474

Das Freundschaftsbuch wurde zwischen 1856 und
1897 in die Sammlung der Großherzoglichen Biblio-
thek aufgenommen.

HANDSCHRIFTEN-WANDERUNGEN – FREUNDSCHAFTSBÜCHER UND MITTELALTERLICHE CODIZES

Keine Sammlung der Bibliothek umfasst eine so weite Zeitspanne wie die Handschriftensammlung. Von der Spätantike bis in die Gegenwart reichen die handschriftlichen Texte, die auf Papyri und Wachstafeln, Pergament und Papier überliefert sind. Mit griechisch, arabisch, türkisch, persisch, hebräisch, lateinisch, deutsch, französisch und niederländisch veranschaulicht der vertretene Sprachenmix einen Teil der kulturellen Vielfalt Europas und des Nahen Ostens. Mit ihren rund 2 000 mittelalterlichen und neuzeitlichen Handschriften und 3 000 Freundschaftsbüchern des 16. bis 20. Jahrhunderts bietet die vielschichtige Sammlung unbekanntes Quellenmaterial, Neuentdeckungen und offene Fragen, die in der Folge von Erschließungs- und Digitalisierungsprojekten der letzten drei Jahrzehnte das Interesse der internationalen Forschung geweckt haben.

Mit dem Codex – eigentlich: Buch zwischen Holzdeckeln – teilen Handschriften mit gedruckten Büchern das funktionale Format für das Durchblättern beim Lesen und die Archivierung auf Regalen. Wert und Bedeutung einer Handschrift werden nicht nur durch Inhalte und die individuelle Gestaltung des Codex bestimmt, sondern auch durch die Zusammenhänge ihrer Überlieferung, die jedoch oft im Dunkeln bleiben. Die Fachliteratur hat dafür den Begriff ‚Handschriftenwanderungen' geprägt.

Das älteste Dokument der Weimarer Sammlung ist das zweiteilige Fragment (Fol 533.1) eines Vertrags in griechischer

Abb. 1 | Evangeliar mit dem Markusevangelium in griechischer Sprache, 14. Jh., Signatur Q 743

Schrift über die Verpachtung von Land, das auf das vierte Regierungsjahr des römischen Kaisers Marc Aurel, also das Jahr 164, datiert ist. Es gehört zu den typischen nichtliterarischen Gebrauchstexten, die wie zum Beispiel Testamente, Geburts- und Todesanzeigen oder Einkaufszettel Einblick in den Alltag einer Gesellschaft der antiken Welt geben. Papyrus, ein Beschreibstoff aus dem alten Ägypten, wurde aus dem Mark des Stengels einer Sumpfpflanze hergestellt und war im gesamten antiken Mittelmeerraum verbreitet. Die Gruppe von 13 Fragmenten auf Papyrus mit Texten aus römischer und byzantinischer Zeit ergänzt eine Sammlung von 42 griechischen Codizes, deren Entstehung vom 10. bis ins 18. Jahrhundert reicht. Inhalte sind Evangeliare (Abb. 1), Bibelkommentare, Psalter sowie Texte für den Schul- und Wissenschaftsbetrieb wie Homers *Ilias* und *Odyssee*. Unter den 29 Codizes, die erst im Jahr 1997 auf dem Dachboden der

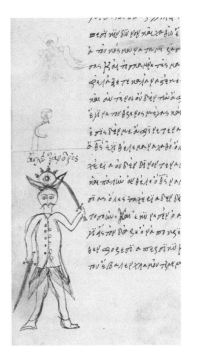

Abb. 2 | Illustration aus einer Geschichte Alexanders des Großen in griechischer Sprache, Konstantinopel, 16. Jh., Signatur Q 732

Bibliothek entdeckt wurden, fand sich auch ein nahezu vollständiges Exemplar eines Alexanderromans aus dem 16. Jahrhundert (Abb. 2). Diese fiktionale Erzählung war im islamischen Orient und in Europa mit literarischen Transformationen in eine christlich geprägte Umwelt bis in die Neuzeit weit verbreitet. Berichtet wird von den frühen Heldentaten und den wechselvollen, am Ende immer erfolgreichen Zweikämpfen und Schlachten des mazedonischen Feldherrn gegen die Perser und Inder sowie von einer Reise ans Ende der Welt. Kommentierende Notizen belegen einen zeitweiligen Verbleib der Handschrift in Konstantinopel im Jahr 1754: Wir erfahren von dem damals zugefrorenen Bosporus während eines strengen Winters, von Erdbeben und der Sichtung eines Kometen sowie von politischen Ereignissen, etwa der Thronbesteigung des Sultans Osman III.

Der Großteil der griechischen sowie vieler anderer Handschriften stammt aus dem Nachlass Wilhelm Fröhners und ist zusammen mit weiteren Büchern, Broschüren und Graphiken 1927

als Vermächtnis an die Thüringische Landesbibliothek gelangt. Der in Karlsruhe gebürtige Kunsthistoriker und Archäologe war eine Zeit lang bis zum Deutsch-Französischen Krieg 1870/1871 als Konservator am Louvre tätig und lebte danach als Privatsammler in Paris.

Den frühen Grundstock der Handschriftensammlung bildeten jedoch 240 Codizes aus der Privatbibliothek Konrad Samuel Schurzfleischs, der 1706 zum ersten Direktor der Weimarer Bibliothek berufen wurde. Sein jüngerer Bruder Heinrich Leonhard, ebenso wie er zunächst Professor an der Universität Wittenberg und danach leitender Bibliothekar in Weimar, war 1713 mit der Sammlung nach Weimar übergesiedelt. Er und später seine Erben wurden mit juristischer Raffinesse, Drohungen und schließlich der Beschlagnahmung durch die Hofverwaltung zur Überlassung der Bibliothek gezwungen.

Aus der Sammlung Schurzfleischs stammen auch einige islamische Codizes, die als ‚Türkenbeute' aus den Osmanenkriegen im 16. und 17. Jahrhundert auf den Handschriftenmarkt gelangten. Inhalte dieser gut transportablen Codizes mit einem Einband in Kopertenform, das heißt einem Umschlag mit Klappe, sind Korane, Gebete zum Verstummenlassen der Feinde (Oct 183) und Antholo-

Abb. 3 | Illustration aus einer Anthologie persischer Gedichte, 16. Jh., Signatur Oct 168

gien mit Gedichten. Es bleibt noch zu erkunden, aus welchen Sammelinteressen und auf welchen Wegen der Großteil der heute 52 islamischen Handschriften bereits im 18. Jahrhundert nach Weimar gelangte, nur ein Exemplar weist eine Widmung von 1713 an die Weimarer Bibliothek auf (Q 667). Anders als in den Niederlanden, Frankreich und England, die aufgrund ihrer frühen geopolitischen Interessen im 16. und 17. Jahrhundert einen universitären Forschungs- und Lehrbetrieb zur Orientalistik unterhielten, wurde islamische Literatur in den deutschen Ländern eher auf dem Umweg über Übersetzungen aus europäischen Sprachen rezipiert. Goethe schien von der Existenz der islamischen Handschriften in der Bibliothek erst erfahren zu haben, als er im Zusammenhang mit seinen Arbeiten am *West-Östlichen Diwan* 1815 und später persische Codizes (Abb. 3) antiquarisch erwerben ließ. Aus dem Nahen Osten stammt auch eine kleine Gruppe von sieben hebräischen Codizes des 13. bis 18. Jahrhunderts, darunter eine zweibändige Tora (Abb. 4).

Abb. 4 | Tora in hebräischer Sprache mit Tierbilddarstellung, 13./14. Jh., Signatur Q 652

Den wertvollsten Teil der Handschriftensammlung machen 202 Codizes und 117 Fragmente aus dem 8. bis 16. Jahrhundert aus, die das lateinische Mittelalter überliefern. Fast die Hälfte stammt aus Erfurter Klöstern, von denen die Weimarer Bibliothek in Folge der Säkularisation 1803 bis in die 1820er Jahre hinein – wenn auch nicht durch staatliche Zuweisung, so doch durch den schwunghaften Handel nach Auflösung der Institutionen – profitierte. Hinzu kommen 24 Codizes aus der Bibliothek der 1379 gegründeten Erfurter Universität, deren Betrieb im Jahr 1816 durch die preußische Regierung eingestellt wurde. Napoleon Bonaparte hatte der Universität 1809 die Reste der Bibliotheken der Kartause Salvatorberg bei Erfurt und des Benediktinerklosters St. Peter und Paul

Abb. 5 | Silhouetten-Initiale „S" auf buntem Hintergrund aus einem Bibelkommentar des Hieronymus, Frankreich, 12. Jh., Signatur Fol max 1

geschenkt. Goethes Schwager Christian August Vulpius eröffnete im selben Jahr in seiner Funktion als Herzoglicher Bibliothekar eigens ein „Literarischartistisches Verkaufs-Commissions-Bureau", über das der Handel mit Handschriften und Kunstwerken beworben und abgewickelt werden konnte. Mehrere Handschriften aus Vulpius' Privatbesitz sind später von seinen Erben an die Weimarer Bibliothek verkauft worden.

Inhalte der lateinischen Handschriften sind theologische und liturgische Bücher (Abb. 5), weitere betreffen den universitären Lehrbetrieb, Medizin, Jura, Geschichte und Philologie. Entstehungsorte der Codizes sind Klöster in Spanien, Italien, Frankreich, Belgien, den Niederlanden, England, Böhmen und Deutschland. Zwei Handschriften gehörten dem Benediktinerinnenkloster St. Cyriacus/St. Andreas in Erfurt, für das bis zum Abschluss eines Erschließungsprojektes der Deutschen Forschungsgemeinschaft in den Jahren 1993 bis 2010 überhaupt keine erhaltenen Handschriften bekannt waren. In einer handschriftlichen Ergänzung zu einem Frühdruck eines Missales, also einem liturgischen Buch für die Messe, das für die Bibliothek des Klosters im Zusammenhang mit der Reformbewegung der Bursfelder Union 1504 angeschafft wurde, ist eine Szene dargestellt, die Nonnen bei der Ablegung des Klostergelübdes zeigt (Abb. 6).

Auf der Grundlage von 1934 begonnenen und 1988 erneut aufgenommenen Vorstudien zur Erschließung der (alt-)deutschen Handschriften konnten 64 mittelalterliche deutsche Handschriften und Fragmente des 14. bis 16. Jahrhunderts identifiziert werden. Durch ausgewählte Publikationen sind einige kulturgeschichtlich herausragende Codizes bekannt geworden, zum Beispiel das Ge-

betbuch der Margarethe von Rodemachern, Texte aus der Zunft der Meistersinger sowie kriegs- und ingenieurtechnische Werke (Fol 328). Hunderte deutschsprachige Codizes gehören zu einer umfangreichen Sammlung von 1 400 neuzeitlichen Handschriften in verschiedenen Sprachen. Inhalte sind religiöse Literatur der Reformation, Texte zur Waffentechnik mit Ursprüngen im Dreißigjährigen Krieg, Wappenbücher, Chroniken, Reiseberichte, Biographien, Opernlibretti, Theaterstücke und Okkultes.

JW

Abb. 6 | Handschriftliche Ergänzung des *Missale Benedictinum Bursfeldense*, Speyer 1498, Signatur Inc 152

Gedrucktes

Rund drei Jahrzehnte nach der Erfindung des Buchdrucks mit be-
weglichen Lettern nahm in Nürnberg Marx Ayrer seine Tätigkeit
als Wanderdrucker auf. Er produzierte hauptsächlich kleine, popu-
läre Schriften, die sich gut verkaufen ließen, aber als Gebrauchs-
literatur der Zeit außerordentlich selten überliefert sind. Die Inku-
nabelforschung kennt 38 Ausgaben, die auf ihn zurückgehen. Am
14. Oktober 1488 beendete Ayrer den Druck der vier Seiten umfas-
senden Prosaerzählung *Die geschicht dracole waide*. Sie handelt
von Vlad III. Dräculea, einem um die Mitte des 15. Jahrhunderts
herrschenden walachischen Woiwoden, der als grausamer Tyrann
beschrieben wird. Eine Episode schildert, wie der Fürst bei Kron-
stadt inmitten hunderter durch Pfählung hingerichteter Opfer
Platz nahm und sein Morgenmahl genoss. Die von den politischen
Gegnern Vlads in Umlauf gebrachte Erzählung des *Dracole Waida*
fand seit den 1460er Jahren besonders in Osteuropa weite Ver-
breitung. Sie ist außerdem in mehreren oberdeutschen Frühdru-
cken überliefert, von denen der in Weimar aufbewahrte der älteste
und nur in diesem einen Exemplar bekannt ist. Einst in hohen
Stückzahlen produziert, belegen Flugschriften wie diese die Nut-
zung des Buchdrucks als Mittel der politischen Meinungsbildung
und Propaganda, aber auch der schaurigen Unterhaltung. Mit dem
Vampirmythos wurde die Figur des Woiwoden allerdings erst
durch den irischen Schriftsteller Bram Stoker verknüpft, dessen
Roman *Dracula* im Jahr 1897 in London erschien.

KL

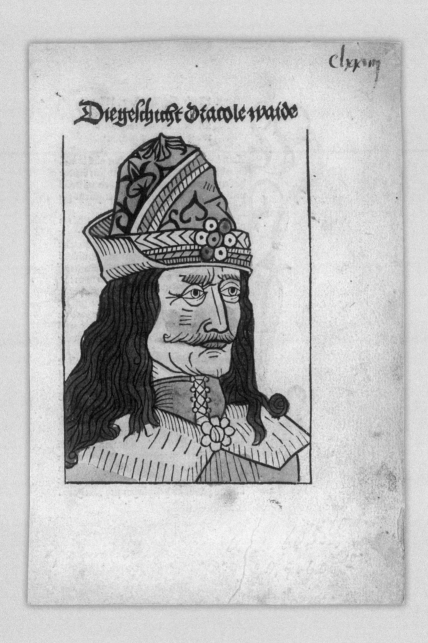

Die geschicht dracole waide. Nürnberg: Marx Ayrer
1488, Signatur Inc 609 [a]

Die Inkunabel wurde vermutlich als Teil eines Sam-
melbandes am 2. August 1813 aus der Bibliothek
von Hieronymus Wilhelm Ebner von Eschenbach
auf einer Nürnberger Auktion für die Herzogliche
Bibliothek ersteigert.

FRÜHE DRUCKE – HANDWERK, HERKUNFT UND GEBRAUCH

Um die Mitte des 15. Jahrhunderts wurde das Buch neu erfunden. Der von Johannes Gutenberg entwickelte Druck mit beweglichen Lettern löste eine Medienrevolution aus. Er erlaubte eine sehr viel schnellere Produktion und Verbreitung von Texten, die bislang von Hand geschrieben und vervielfältigt werden mussten. Aus Metall gegossene Drucktypen für Buchstaben, Leerräume und Satzzeichen wurden im Handsatz Zeile für Zeile zur Druckvorlage eines Bogens zusammengesetzt, mit Druckerschwärze eingefärbt, in der Druckerpresse auf den Textträger – in der Regel Papier – aufgebracht und anschließend für den nächsten Bogen neu kombiniert. Das Verfahren wurde jahrhundertelang angewandt und erst um 1850 von neuen Technologien der industriellen Buchproduktion abgelöst. Die bis dahin mit der Handpresse hergestellten Druckerzeugnisse werden als Alte Drucke bezeichnet. Die Herzogin Anna Amalia Bibliothek bewahrt rund 300 000 Exemplare aus allen einschlägigen Fachgebieten in ihren Sammlungen. Etwa 30 000 Alte Drucke wurden 2004 durch den Bibliotheksbrand zerstört und weitere 25 000 als sogenannte Aschebücher aus dem Brandschutt geborgen. Durch Restaurierung und Ersatzbeschaffung werden die entstandenen Lücken seither wieder geschlossen.

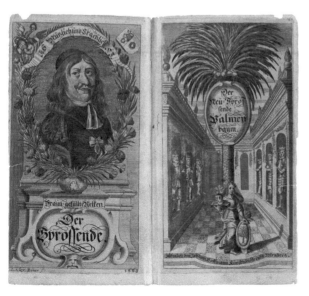

Abb. 2 | Eintrag zum Teleskop William Herschels aus Friedrich Justin Bertuchs *Bilderbuch für Kinder*, Dritter Band, Weimar 1798, Signatur 19 A 732 (3)

Zu den herausragenden Bücherkollektionen aus dem Zeitraum der Alten Drucke gehören unter anderem eine Sammlung von Flugschriften der Reformationszeit, die Bibliotheken von Konrad Samuel Schurzfleisch und Balthasar Friedrich von Logau, die historische Bibelsammlung, die Katechismensammlung von Caspar Binder, literarische Almanache und Taschenbücher sowie die fürstlichen Privatbibliotheken Herzogin Anna Amalias und Herzog Carl Augusts. Eigene Schwerpunkte innerhalb des Sammlungsbestandes bilden die literarischen Werke und Übersetzungen aus dem Umfeld der 1617 in Weimar gegründeten Fruchtbringenden Gesellschaft (Abb. 1), die Originalausgaben der deutschen und europäischen Literatur aus dem Zeitraum von 1750 bis 1850 und die Publikationen der Weimarer Verlage (Abb. 2).

Eine Sonderstellung nehmen die bis zum 31. Dezember 1500 entstandenen Wiegendrucke oder Inkunabeln (von lateinisch *incunabula* für Wiege, Windel) ein, deren Typographie und Buchgestaltung noch stark an das Erscheinungsbild von Handschriften angelehnt war. Die Sammlung der Herzogin Anna Amalia Bibliothek enthält 428 dieser Frühdrucke, darunter Textausgaben antiker Autoren, Bibeln, theologische und philosophische Werke, Chroniken und historische Erzählungen sowie juristische, mathematische und medizinische Fachliteratur. Zu den vorhandenen Titeln gehören unter anderem die berühmte Weltchronik von Hartmann Schedel

in der lateinischen und der deutschen Ausgabe (Abb. 3), drei Exemplare der neunten deutschen Bibel von Anton Koberger, Sebastian Brants *Narrenschiff* in deutscher, lateinischer und französischer Sprache und Konrad von Megenbergs Enzyklopädie *Das Buch der Natur.* Zur Inkunabelsammlung zählen außerdem zwei sehr seltene Blockbücher, deren Druckformen mit Text und Illustration für jeweils eine Seite aus einer Holztafel geschnitten wurden.

Das Zeitalter der Alten Drucke ist gekennzeichnet durch eine bemerkenswerte handwerkliche Vielfalt der Buchherstellung. Das betrifft zum einen den Variantenreichtum der Drucktypen der in der Sammlung vertretenen Druckwerkstätten aus ganz Europa, darunter berühmte Offizinen wie die von Aldus Manutius, von der Buchdrucker- und Verlegerfamilie Giunta oder von Giambattista Bodoni. Zum anderen wurden Alte Drucke individuell gebunden. Die handwerkliche Gestaltung der Einbände und die verwendeten Materialien wie Pergament, Leder, Pappe, Seide oder Silber geben Hinweise auf die soziale Stellung des Auftraggebers und die Funktion des Exemplars in seiner Gebrauchsgeschichte. Über die Bestimmung einzelner Buchbinderwerkzeuge und dekorativer Motive lassen sich auch in Bezug auf Einbände verschiedene Werkstätten identifizieren. Besonders zu erwähnen ist dabei die im 16. Jahrhundert für die Jenaer Universität und den Weimarer Fürstenhof tätige Buchbindewerkstatt von Johannes und Lukas Weisch-

ner, von der die Herzogin Anna Amalia Bibliothek unter anderem drei mit Lackmalerei verzierte Prachteinbände besitzt. Aufgrund ihrer individuellen handwerklichen Herstellung gibt es im Bereich der Alten Drucke kaum echte Dubletten. So sind die in der Weimarer Sammlung vertretenen Exemplare des *Historischen Calenders für Damen für das Jahr 1792* von Friedrich Schiller alle unterschiedlich gebunden. Eine besonders luxuriöse Einbandvariante aus mehrfarbig bedruckter Seide mit klassizistischen Motiven wurde der Bibliothek vor einigen Jahren geschenkt (Abb. 4). Das Erscheinungsbild von noch ungebundenen und größtenteils noch ungefalteten Drucken übermittelt eine ebenfalls als Schenkung eingegangene Sammlung von Rohbogen aus den Jahren 1737 bis 1848 (Abb. 5). Sie enthält 497 Exemplare in mehr als 2160 Lagen, über-

Abb. 5 | Exemplare der Rohbogensammlung Vandenhoeck & Ruprecht

wiegend aus dem Programm des Verlags Vandenhoeck & Ruprecht. In Form dieser Rohbogen wurden neue Publikationen auf den damaligen Buchmessen gehandelt. Transportiert wurden sie in Fässern.

Die Bücher des Sammlungsbestandes der Alten Drucke sind reich ausgestattet mit teilweise handkolorierten Originalgraphiken aller Techniken der Buchillustration. Dazu zählen zum Beispiel Holzschnitte, Kupferstiche, Radierungen und Lithographien.

Die jahrhundertealte Geschichte der im Erscheinungszeitraum der Alten Drucke hergestellten Bücher hinterlässt vielfach einzigartige Spuren ihrer wechselnden Besitzer und ihres Gebrauchs. Für die Dokumentation solcher Herkunftsmerkmale wurde 1997 an der Herzogin Anna Amalia Bibliothek ein Verfahren der normierten Beschreibung im Bibliothekskatalog entwickelt, die Provenienzerschließung. Zu den erfassten Merkmalen gehören zum Beispiel handschriftliche Besitzvermerke, Exlibris, Sammlungsstempel, Supralibros, Signaturschilder, notierte Kaufpreise oder Schenkungsvermerke, Widmungen, Leihvermerke und Lektürespuren wie Randnotizen, Unterstreichungen und Lesezeichen. Eine besondere Provenienzgeschichte verbindet sich mit der ersten in Amerika gedruckten deutschen Bibel. Das Weimarer Exemplar ist eines von zwölf Exemplaren, die der Drucker Christoph Sauer von Philadelphia aus nach Europa schickte (Abb. 6). Das Schiff wurde unterwegs von Piraten überfallen, und die kostbaren Bibeln erreichten erst über Umwege ihren Adressaten in Frankfurt am Main: Heinrich Ehrenfried Luther, den Besitzer der Schriftgießerei, welche die Drucktypen für die Bibelausgabe hergestellt hatte. Dieser verschenkte 1747 eines der zwölf Exemplare an Herzog Ernst August von Sachsen-Weimar, wohl in der Hoffnung auf eine Anstellung als Bibliothekar am Weimarer Hof.

KL

Abb. 6 | Biblia, Das ist: Die Heilige Schrift Altes und Neues
Testaments, Germantown 1743, Signatur CI I : 126

Umwälzendes

Zu den innovativsten Produkten der neuzeitlichen Medienwelt gehört die Flugschrift: Meinungsbildend, argumentativ, propagandistisch, agitatorisch ausgerichtet und die Volkssprache nutzend, leistet sie in den konfessionellen, politischen und sozialen Debatten des 16. bis 19. Jahrhunderts einen wichtigen Beitrag in der öffentlichen Streitkultur.

Das Titelblatt des Traktats *Von der Babylonischen gefengknuß der Kirchen* zeigt das Porträt Martin Luthers nach einem bekannten Motiv von Lucas Cranach d. Ä. mit Mönchskutte, Tonsur und Bibel. Es wird zu einem prägenden Bild Luthers als Reformator, neben denen in seiner Rolle als Junker Jörg, Prediger, Professor der Theologie oder auch als Ehemann an der Seite von Katharina von Bora. In dieser reformatorischen Flugschrift stellt Luther die Siebenzahl der Sakramente der römischen Kirche zugunsten von Taufe und Abendmahl in Frage und beruft sich dabei auf Jesus und das Neue Testament.

Der Titel der Flugschrift spielt auf das babylonische Exil von Teilen des Volkes Israel an, dessen Schicksal Luther mit der Situation der Christen in den deutschen Ländern des Heiligen Römischen Reiches im Jahr 1520 vergleicht, die in der Gefangenschaft Roms und der Papstkirche lebten. Die Kirchenhistorikerin Katharina Kunter hat im Oktober 2020 in einem Artikel in der Online-Zeitschrift *chrismon Plus* darauf hingewiesen, dass Luther die im Oktober 1520 publizierte Flugschrift ironisch als „Vorspiel" zu einer gewichtigeren Entkräftung des Ketzervorwurfs bezeichnete. Kurz zuvor hatte ihm der Papst einen Prozess, Bann und Ausschluss aus der Kirche angedroht.

JW

Martin Luther: Von der Babylonischen gefengknuß
der Kirchen. Straßburg: Schott 1520, Signatur Aut
Luther : 1520 (63)

Die Schrift ist erstmals Mitte des 18. Jahrhunderts
im Bestand der Herzoglichen Bibliothek nach-
gewiesen.

FLUGSCHRIFTEN – LEITMEDIUM DER REFORMATION

Die Sammlung der Flugschriften in der Herzogin Anna Amalia Bibliothek umfasst circa 2800 Titel, die sich auf die Reformation und Gegenreformation beziehen, aber auch bis ins 18. Jahrhundert reichen und zum Beispiel über Erdbeben und Kriegsereignisse, die Sichtung von Kometen und Prophezeiungen berichten. Flugschriften – das können Traktate, Sermone (Predigten), Dialoge, öffentliche Sendschreiben oder Liedersammlungen sein. Sie bestehen, anders als ein Flugblatt oder Plakat, aus mehreren Blättern, die mitunter mehr als einen Text enthalten. Flugschriften wurden in handlichem Format ohne Einband als Büchlein durch sogenannte Umträger und Buchführer aus Bauchläden für wenig Geld verkauft. Im 18. und 19. Jahrhundert wurden sie durch Kolporteure und Zeitungsjungen mit anderen preiswerten Druckerzeugnissen wie Kalendern, Groschen- und Kolportageromanen unter die Leute gebracht. In der Vorstellung der Menschen verbreiteten sie sich dadurch buchstäblich wie im Fluge.

Ihre stärkste Wirkung, so Johannes Schwitalla in seiner Darstellung *Flugschrift* (1999), entfalteten diese Schriften in

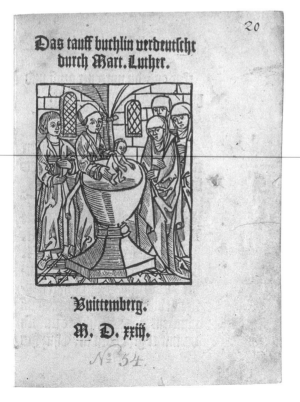

Abb. 1 | Martin Luther, Das tauff buchlin verdeutscht, Wittenberg 1523, Signatur Aut Luther : 1523 (54)

der Phase der konfessionellen wie gesellschaftlichen Verwerfungen der Bauernkriege und der Herausbildung der Reformation. Im Zeitraum von 1520 bis 1526 sind rund 11 000 Flugschriften in elf Millionen Exemplaren gedruckt worden. Und noch ein zweites Mal, mit der Veröffentlichung des 23-seitigen *Manifestes der Kommunistischen Partei* von Karl Marx und Friedrich Engels 1848 in London, transportierte eine Flugschrift Ideen mit epochenverändernder Wirkung.

Nur ein kleiner Teil der Flugschriften hat Illustrationen (Abb. 1), da es darauf ankam, die Drucke schnell und günstig zu produzieren. Der nüchtern gestaltete *Sermon von dem Ablaß vnnd gnade* (1518) gehört seit 2015 zum Weltdokumentenerbe der UNESCO (Abb. 2). Auf sechs Textseiten erläutert Luther hier seine ursprünglich auf Latein publizierten 95 Thesen von 1517. So kritisiert er die Ablasspraxis der Kirche und vertritt den Standpunkt, dass Buße nicht käuflich, sondern nur im Glauben durch Gnade und Vergebung durch Christus erlangt werden kann. Die in Wittenberg erschienene Schrift wurde innerhalb von zwei Jahren 25 Mal nachgedruckt, in Leipzig, Augsburg, Nürnberg, Basel und Braunschweig.

Der Aufbau der Weimarer Flugschriftensammlung mit dem Schwerpunkt auf Luther und der Reformation steht im Zusammenhang mit anderen begleitenden Sammlungsgruppen: den Bibeln (5 000 Bände), Katechismen (2 000 Bände) und Gesangbüchern (850 Bände). Dadurch verfügt die Forschung über eine differenzierte Quellensammlung zur Reformation mit seltenen, auch fremdsprachigen Textausgaben im Original.

Mit dem Achtliederbuch von 1524 gehört auch ein Vorläufer der christlichen Gesangbücher zur Flugschriftensammlung. Es ist

Abb. 3 | Martin Luther, Etlich Cristliche
lyeder Lobgesang und Psalm, Wittenberg
[Augsburg] 1524, sogenanntes Achtlieder-
buch, Signatur Aut Luther : 1524 (22)

aus Einzeldrucken zusammengestellt, darunter Luthers vier
früheste Liedtexte. Ursprünglich ein verlegerisches Projekt aus
Nürnberg, handelt es sich bei dem Weimarer Exemplar um einen
Nachdruck aus Augsburg (Abb. 3). Auf dem Titelblatt dieser
Flugschrift steht: „in der Kirchen zu singen, wie es dann zum tail
berayt zu Wittemberg in yebung ist". Die Publikation, die sich an
Pfarrer und Kantoren richtet, beschleunigte die Entwicklung
einer reformatorischen Kirchenmusik mit Gemeindegesang, der
so bis dahin nicht vorgesehen war. Nach Luther sollten geistliche
Lieder auch auf Deutsch gesungen werden und populäre Melo-
dien aufgreifen (Abb. 4).

JW

Abb. 4 | „Nun
frewdt euch
lieben Christenn
gemayn", Kirchen-
lied aus Martin
Luthers Acht-
liederbuch von
1524

Faustisches

Hochwertig eingebundene und reich ausgestattete großformatige Bücher werden allgemein als Prachtausgaben bezeichnet. Prachtausgaben literarischer Texte kamen in Deutschland seit dem Ende des 18. Jahrhunderts in Mode. Verlage reagierten damit auf einen sich entwickelnden, auf nationale Identitätsstiftung abzielenden Literatur- und Dichterkult. Sie schufen so Produkte für einen neuen Markt und zugleich zeitgenössische Denkmale für Werke und Autoren in Buchform.

Die erste Prachtausgabe von Goethes *Faust* erschien im Cotta-Verlag, *Faust I* im Jahr 1854, *Faust II* im Jahr 1858. Bei dem hier abgebildeten Exemplar wurden beide Teile in einem Einband aus rotem Leder zusammengebunden. Er ist sowohl mit goldfarbenem Prägedruck als auch mit sogenannter Blindprägung verziert. Der Maler Engelbert Seibertz schuf für diese Ausgabe detailreiche Illustrationen mit Szenen aus Goethes Drama, die als Stahlstiche eingebunden sind. Der Text ist typographisch dem Zeitgeschmack entsprechend aufwendig gestaltet. Der Band ist 42,8 Zentimeter hoch, 33,5 Zentimeter breit und wiegt 5,7 Kilogramm. Ein so prachtvolles und zugleich so unhandliches Buch war nicht zum bequemen Lesevergnügen geeignet. Es sollte vielmehr zur andächtigen und genussvollen Betrachtung einladen. Diese Prachtausgabe war für finanziell besser gestellte, gebildete und nationalbewusste Kaufinteressenten gedacht. Sie repräsentierte nicht nur die Goethes *Faust* zugewiesene nationalkulturelle Bedeutung, sondern auch die gesellschaftliche Position ihrer Besitzerinnen und Besitzer.

RH

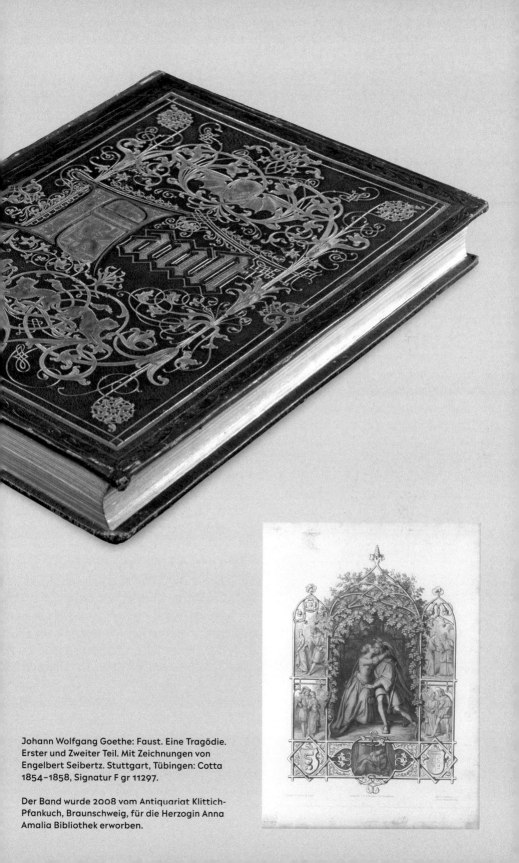

Johann Wolfgang Goethe: Faust. Eine Tragödie.
Erster und Zweiter Teil. Mit Zeichnungen von
Engelbert Seibertz. Stuttgart, Tübingen: Cotta
1854–1858, Signatur F gr 11297.

Der Band wurde 2008 vom Antiquariat Klittich-
Pfankuch, Braunschweig, für die Herzogin Anna
Amalia Bibliothek erworben.

PASSION FAUST – ZUR GESCHICHTE EINER SAMMLUNG

Wer sich für den um das Jahr 1540 vermutlich bei einem chemischen Experiment zu Tode gekommenen Alchemisten, Astrologen und Magier Johann Georg Faust und dessen Nachleben in der Literatur interessiert, findet in der Herzogin Anna Amalia Bibliothek ein einzigartiges Material- und Informationsangebot. Zu den Beständen der Weimarer Bibliothek gehört die größte Faust-Sammlung der Welt. Die Entwicklungsgeschichte des literarischen Stoffes, der Johann Wolfgang Goethe zu seinem bekanntesten Werk anregte, ist in dieser „Bibliotheca Faustiana" reich dokumentiert. Hier lassen sich die wenigen zeitgenössischen Quellen zur historischen Gestalt ebenso nachlesen wie die *Historia von D. Johann Fausten,* mit deren Erstveröffentlichung im Jahr 1587 die literarische Bearbeitung einsetzte. Was diesem ‚Volksbuch' in den nächsten zwei Jahrhunderten folgte, ist nahezu lückenlos in der Sammlung vorhanden: Dramen, Puppenspiele, Lieder, magische Schriften, volkstümliche Darstellungen, gelehrte Abhandlungen – Texte verschiedenster Gattungen.

Ohne Frage hat der Faust-Stoff seine anhaltende Bekanntheit Goethe zu verdanken. Aus den historisch kaum verbürgten, mythen- und sagenumwobenen Erzählungen über den mit dem Teufel im Bunde stehenden „Schwartzkünstler" Faust formte der Dichter in

Abb. 1 | Faust und Mephistopheles, Holzschnitt von Ernst Barlach aus dem 1923 veröffentlichten Zyklus *Walpurgisnacht*, Signatur F gr 5279

lebenslanger Auseinandersetzung ein Drama über die spannungsreiche Sinnsuche des Menschen in einer von Widersprüchen geprägten Welt. 1790 veröffentlichte Goethe zunächst *Faust. Ein Fragment*, im Jahr 1808 dann *Faust. Eine Tragödie*, besser bekannt als *Faust I*. Kurz nach seinem Tod erschien 1832 *Faust II*. Erst 1887 wurde eine frühe Fassung gefunden und von dem Germanisten Erich Schmidt herausgegeben, für die sich die Bezeichnung ‚Urfaust' etabliert hat. In der Weimarer Faust-Sammlung sind diese Texte in ihren zahlreichen Ausgaben und Übersetzungen vorhanden. Ebenso steht die kaum mehr überschaubare zugehörige Forschungsliteratur zur Verfügung, teils in der Sammlung selbst, teils in anderen Bibliotheksbeständen. Auch die Zeugnisse ideologischer Vereinnahmungen des Faust-Stoffes im wilhelminischen Kaiserreich, in der Zeit des Nationalsozialismus und der DDR sind hier zu finden.

Abb. 2 | Faust und Mephistopheles als Werbefiguren, Werbeblatt, um 1910, Signatur F 4547 (6)

Goethes *Faust* und darauf Bezug nehmende Schriften bilden den Kern der Sammlung. Weitere zeitgenössische und nachfolgende literarische Bearbeitungen fehlen ebenfalls nicht. Darüber hinaus können Interessierte einen umfassenden Einblick erhalten, wie anregend der Faust-Stoff und insbesondere Goethes Tragödie bis heute auch in der bildenden Kunst und der Musik gewirkt haben. Zahlreiche Zeichnungen, illustrierende Druckgraphiken (Abb. 1) und selbst Comics gehören ebenso zur Sammlung wie rund 600 Kompositionen. Mit entsprechenden Bildmotiven und Zitaten versehene Werbeanzeigen, Postkarten, Bierdeckel, Servietten und ähnliches verweisen darauf, wie weit das Thema selbst im Alltäglichen einen Platz finden konnte (Abb. 2).

Es ist dem Leipziger Arzt Gerhard Stumme zu verdanken, dass die Herzogin Anna Amalia Bibliothek heute über diesen Schatz verfügt. Stumme hat von Jugend an leidenschaftlich und kenntnisreich zum Thema Faust gesammelt. Im Alter von 83 Jahren trennte er sich 1954 von seiner rund 10 250 Objekte umfassenden Samm-

lung. Die Nationalen Forschungs- und Gedenkstätten der klassischen deutschen Literatur in Weimar erwarben sie für ihre neu gegründete Institutsbibliothek, eine der Vorgängereinrichtungen der heutigen Herzogin Anna Amalia Bibliothek. Hinzugefügt wurde die mit rund 500 Objekten deutlich kleinere Faust-Sammlung des Germanisten Alexander Tille, die das Goethe- und Schiller-Archiv schon 1913 erworben hatte. Seit 1954 wird der Bestand kontinuierlich erweitert. Gegenwärtig umfasst die Sammlung rund 20 000 Objekte. Dank voranschreitender Digitalisierung sind über 7 000 davon bereits online zugänglich.

In den letzten Jahren ist die Geschichte der Weimarer Faust-Sammlung verstärkt zu einem Thema der Forschung geworden. Wichtige neue Erkenntnisse lassen sich in dem 2018 von Carsten Rohde herausgegebenen Band *Faust-Sammlungen. Genealogien – Medien – Musealität* nachlesen. Noch zu klären sind insbesondere Fragen nach der Herkunft zahlreicher Objekte, der sogenannten Provenienz. So befinden sich in der Sammlung Bücher aus der privaten Bibliothek des *Urfaust*-Herausgebers Erich Schmidt.

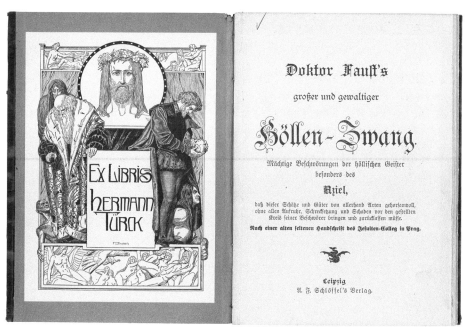

Abb. 3 | Exlibris in einem Buch aus der Weimarer Faust-Sammlung, das auf die Herkunft aus der Bibliothek Hermann Türcks verweist, Signatur F 7967

Recherchen ergaben, dass der Verleger Rudolf Mosse die Biblio-
thek Schmidts nach dessen Tod im Jahr 1913 gekauft hatte. Mosse
selbst starb 1920. Seine Erben wurden nach der nationalsozialisti-
schen Machtübernahme im Frühjahr 1933 aufgrund ihrer jüdischen
Herkunft bedroht, enteignet und in die Emigration getrieben. Sie
verloren ihr Unternehmen und ihr privates Vermögen, zu dem
auch die Bibliothek Schmidts gehörte. Ein Berliner Antiquariat
wurde mit der Verwertung beauftragt. Von dort kaufte Gerhard
Stumme einige Bücher. Hat der Sammler nach 1933 – bewusst oder
unbewusst – noch weitere Bände mit ähnlich problematischen
Provenienzen erworben?

Im einem anderen Fall wurde deutlich, dass auch nach der
Übernahme der Faust-Sammlung in Weimar noch NS-verfolgungs-
bedingt entzogene Bücher in diesen Bestand gelangt sind. Dabei
handelt es sich um Bände aus der Bibliothek des im April 1933
verstorbenen Faust-Forschers Hermann Türck (Abb. 3). Seine
Tochter sah sich gezwungen, die Bibliothek zu verkaufen und emi-
grierte wenig später, weil auch sie aufgrund ihrer jüdischen Her-
kunft verfolgt wurde. Sind seit 1954 weitere NS-verfolgungsbe-
dingt entzogene Objekte in die Faust-Sammlung gekommen?

Im Zuge ihrer Provenienzrecherchen, die bereits zu umfang-
reichen Restitutionen geführt haben, wird die Herzogin Anna
Amalia Bibliothek diese und ähnliche Fragen in den kommenden
Jahren systematisch weiter klären.

RH

Populäres

Die Roman-Trilogie handelt von einem melancholischen, von Gewissensbissen geplagten edlen Räuber, der von einem Abenteuer ins nächste gerät, immer verstrickt in Liebeshändel. Christian August Vulpius' „romantische Geschichte unsers Jahrhunderts" erschien erstmals 1799. Sie gilt als eines der bekanntesten Werke der Unterhaltungsliteratur um 1800, zog ein Heer an literarischen Räubern nach sich und wurde in zahlreiche Sprachen übersetzt.

Der große Erfolg seiner Trilogie veranlasste Vulpius, weitere Fortsetzungen zu schreiben. In der ersten, die 1800 und 1801 in mehreren Teilen erschien, wird der bereits tot geglaubte Rinaldini zum Freiheitshelden und Feldherrn auf weltpolitischer Bühne, der seine adlige Herkunft entdeckt. In der letzten Fassung von 1824 kehrt er aus der Weltpolitik zurück in die Räuberbande, wo er am Ende verraten und auf der Flucht erschossen wird.

Christian August, der Bruder von Christiane Vulpius und damit Schwager Goethes, war mit seinen fast 70 Romanen und über 40 Bühnenstücken ein Erfolgsschriftsteller seiner Zeit. Aber nicht nur: Von 1797 bis 1826 trug er außerdem als Bibliothekar in der Herzoglichen Bibliothek Weimars maßgeblich dazu bei, alle neu erworbenen Bücher zu katalogisieren und zur Benutzung aufzustellen.

Die Erstauflage seines *Rinaldo Rinaldini* von 1799 gehörte allerdings nicht dazu. Bis heute besitzt die Herzogin Anna Amalia Bibliothek die Ausgaben der ‚Rinaldiniana' nur lückenhaft. Die hier abgebildete dritte Auflage der ersten Fassung ist die früheste, die in den Sammlungen nachweisbar ist.

CS

Rinaldo Rinaldini

der

Räuber = Hauptmann.

Eine romantische Geschichte
unsers Jahrhunderts
in
Drei Theilen oder funfzehn Büchern.

Dritte, verbesserte Auflage.

Erster Theil
welcher
fünf Bücher der erstern Auflagen
enthält.

Mit fünf Kupfern.

Leipzig 1800.
bey Heinrich Gräff.

Christian August Vulpius: Rinaldo Rinaldini der
Räuber-Hauptmann. Eine romantische Geschichte
unsers Jahrhunderts [...]. Erster Theil. 3.,
verbesserte Auflage. Leipzig: Gräff 1800,
Signatur V 11505 (1)

Die Bände stammen aus dem Nachlass von Wolf-
gang Vulpius, der zwischen 1994 und 1997 von
Waltraut Vulpius dem Goethe- und Schiller-Archiv
übergeben wurde. Seit dem 21.10.1996 befinden
sie sich im Bestand der Herzogin Anna Amalia
Bibliothek.

JENSEITS DER KLASSIKER – UNTERHALTUNGSLITERATUR UM 1800

Unterhaltungsliteratur wie die Romane und Erzählungen von Christian August Vulpius oder die Werke anderer erfolgreich schreibender Zeitgenossen wie Carl Gottlob Cramer, August Lafontaine oder Carl Heinrich Spieß sind bis heute nur selten in Bibliotheken zu finden. Wie aus den alten Katalogen der Herzogin Anna Amalia Bibliothek hervorgeht, wurde Unterhaltungsliteratur erst seit den 1920er und 1930er Jahren in den Bestand aufgenommen.

Wer sich um 1800 mit guten Abenteuer-, Ritter- und Gespenstergeschichten versorgen und sie nicht selbst kaufen wollte, der musste andere Wege finden. Er bekam entweder ausgelesene Exemplare von Freunden weitergereicht oder suchte die Leihbüchereien auf, die im 18. Jahrhundert Hochkonjunktur hatten und entscheidend an der Verbreitung der Unterhaltungsliteratur mitwirkten. Betrieben wurden sie von Buchhändlern, die mit der Ausleihe gegen Gebühr oft ein größeres Geschäft machten als mit dem Verkauf. Der Grad, wie sehr ein Buch zerlesen und abgegriffen war, galt hier als Qualitätsmerkmal. Der Autor und Bibliothekar Friedrich Matthisson kommentierte sinnig in seinem Epigramm *Die Leihbibliothek*: „Staubig, doch sonst ohne Makel, sind Wieland und Göthe zu schauen. Aber an Kramer und Spiess haftet unendlicher Schmutz."

Das Geschäftsmodell der Leihbibliothek sowie die wachsende Nachfrage eines immer größer werdenden Lesepublikums gingen Hand in Hand mit der unaufhaltsam steigenden Zahl gedruckter Literatur. Die technischen Fortschritte bei der Papierherstellung und die fortwährende Weiterentwicklung von Druckverfahren ermöglichten es, immer mehr Bücher schnell und günstig zu drucken. Das Handelsvolumen stieg sprunghaft an, wie sich im sieb-

ten Band der *Geschichte der deutschen Literatur von den Anfängen bis zur Gegenwart* (1989) nachlesen lässt: Allein zwischen 1790 und 1800 erschienen rund 2500 deutschsprachige Romane und Erzählbände, „soviel wie in den vier Jahrzehnten von 1750 bis 1790 zusammengenommen".

Doch was heißt eigentlich Unterhaltungsliteratur oder auch Populär- und Trivialliteratur und warum war sie in Leihbüchereien statt in den institutionellen Bibliotheken zu finden? Gerade in älteren Definitionsversuchen wird zwischen ,gehobener' und ,niederer' beziehungsweise ,guter' und ,trivialer' Literatur unterschieden. Bereits um 1800 galt Unterhaltungsliteratur als minderwertig. Das erklärt wiederum, warum sie in ,seriösen', institutionellen Bibliotheken seltener anzutreffen war und – aufgrund fehlender Sammeltradition – immer noch kaum oder nur lückenhaft vorhanden ist.

Seit den 1970er Jahren gibt es Ansätze, Unterhaltungsliteratur neutraler und aus sozialhistorischer Perspektive zu beschreiben. Rudolf Schenda zum Beispiel definiert in seiner Abhandlung *Volk ohne Buch* (1988) populäre Lesestoffe als auf eine bestimmte Leserschaft zielende, beliebte und bekannte, weit verbreitete, preiswert zu erhaltende und verständliche Literatur.

Ergänzen lässt sich diese Definition aus literaturwissenschaftlicher Sicht. Albrecht Classen zufolge zeichnen sich Texte der Unterhaltungsliteratur durch mangelnde Vielschichtigkeit und fehlende Mehrdimensionalität aus. Sie arbeiten mit Verkürzungen, Polarisierungen, Schematisierungen und Typisierungen von Figuren und verwenden bekannte Themen, Motive und Stoffe. Unterhaltungsliteratur soll in erster Linie Vergnügen bereiten, ohne anstrengend zu sein. Sie bietet Vertrautes in originellen Varianten. Die Welt, wie sie ist, wird dabei nicht grundsätzlich hinterfragt, sondern am Ende in ihrer ,guten Ordnung' bestätigt.

Heute ist historische Unterhaltungsliteratur nicht zuletzt literatursoziologisch interessant: Gerade, weil sie sich nach den Bedürfnissen und dem Geschmack einer größeren Leserschaft richtet und dazu auf erprobte publikumswirksame Strategien sowie auf erfolgreiche Themen, Stoffe und Motive zurückgreift, gibt sie Auskunft über ihre Zeit. Sie verrät Wünsche und Sehnsüchte der Leserschaft. Gleichzeitig behält sie immer ihren zeithistorischen Bezug.

Die gesellschaftliche Ordnung mit ihren sozialen Regeln bleibt dabei stets präsent und sei es, indem sich die Figuren – wie beispielsweise Rinaldo Rinaldini in Vulpius' gleichnamigem Räuberroman – in Opposition dazu setzen. Rinaldini ist ein Gesetzloser, der den Wunsch nach Freiheit und Abenteuer verkörpert. Im Zeichen einer höheren Gerechtigkeit stellt er sich gegen die geltenden Gesetze, wenn er selbstberufen gegen Missstände wie die Ausbeutung durch Vertreter von Kirche und Adel kämpft. Doch am Ende der letzten Fassung von 1824 scheitert Rinaldini bei seinem Versuch, in eine bürgerliche Existenz zurückzukehren. Aufgrund seiner Identität wird er von seiner Geliebten und seinem Kind verlassen. Als es einige Jahre später für alle drei dann doch noch nach einem glücklichen Ende aussieht, wird Rinaldini von Soldaten erschossen. Damit werden, wie Roberto Simanowski in seiner Untersuchung zur *Medialisierung des Abenteuers* gezeigt hat, schließlich die kurzfristig außer Kraft gesetzten geltenden Normen bestätigt. Genau in diesem Muster liege der wesentliche Reiz und der Grund für das Leservergnügen: Dem Leser wird für eine begrenzte Zeitspanne die Möglichkeit geboten, sich das gefährliche, freie Leben auszumalen, um sich am Ende aber doch in den geltenden Verhaltensnormen bestätigt zu finden.

Erst die Unterhaltungsliteratur, die von elitären Kanonbildungen üblicherweise unbeachtet bleibt, macht das Bild der Epoche um 1800 facettenreich. Nur durch sie erfahren wir, um mit dem Titel eines Hörspiels von Walter Benjamin aus dem Jahr 1932 zu sprechen, *Was die Deutschen lasen, während ihre Klassiker schrieben*. Für eine der europäischen Literatur- und Kulturgeschichte von 1750 bis 1850 im Ganzen verpflichteten Einrichtung wie der

Abb. 1 | Christian Heinrich Spieß, Das Petermänchen. Geistergeschichte aus dem dreizehnten Jahrhunderte, Erster Theil, Frankfurt, Leipzig 1798, Signatur 19 A 14086

Herzogin Anna Amalia Bibliothek zählt das Sammeln von Unterhaltungsliteratur folglich zu ihren Kernaufgaben. Seit dem Bibliotheksbrand am 2. September 2004, bei dem auch Bände historischer Unterhaltungsliteratur verloren gingen, erwirbt die Bibliothek systematisch diese Literaturgattung und setzt damit die in der ersten Hälfte des 20. Jahrhunderts begonnene Sammeltradition fort.

Eine erste große Erwerbung gelang im Jahr 2008 mit der Sammlung von Manuel Frey. Durch sie kamen 270 Titel von 160 populären Autoren der Unterhaltungsliteratur der Goethe-Zeit in den Bibliotheksbestand, überwiegend aus der sächsisch-thüringischen Literaturlandschaft. Darunter befanden sich mehrere Werkreihen des erfolgreichen Theater- und Romanschriftstellers Christian Heinrich Spieß, so zum Beispiel sein bekanntester zweibändiger Roman *Das Petermännchen. Geistergeschichte aus dem 13. Jahrhundert* (1791/1792) in der neuen verbesserten Auflage von 1798 (Abb. 1). Er ist nach dem Vorbild der englischen Gothic Novel aufgebaut.

Von Christian August Vulpius sind seit 2004 circa 30 Werke neu in die Sammlungen der Bibliothek gekommen, darunter *Rinaldo Rinaldini* in verschiedenen Auflagen und Ausgaben, wenn auch nicht in der ersten Auflage. Vom erfolgreichsten Autor der Unterhaltungsliteratur um 1800, Carl Gottlob Cramer, konnten in den letzten 15 Jahren fast 60 Werke neu erworben beziehungsweise als Ersatz für Brandverluste neu beschafft werden. Dazu gehört der Roman-Vierteiler *Leben und Meinungen, auch seltsamliche Abentheuer Erasmus Schleichers, eines reisenden Mechanikus* (1789–1791), der Cramer auf einen Schlag berühmt machte (Abb. 2).

Abb. 2 | Carl Gottlob Cramer, Leben und Meinungen, auch seltsamliche Abentheuer Erasmus Schleichers, eines reisenden Mechanikus, Dritter Theil, Leipzig 1790, Signatur 19 A 13060 (3)

Im Jahr 2012 folgten mit der Sammlung von Bernhard Stübner weitere 230 Bände deutscher Unterhaltungsliteratur vorrangig aus dem 19. Jahrhundert. Vertreten sind 80 Bände (1827–1829) der Schriften von Heinrich Clauren; außerdem der vielgelesene Roman *Klara du Plessis und Klairant. Geschichte zweier Liebenden* des Erfolgsschriftstellers August Lafontaine in der zweiten (1798) und dritten (1802) Auflage (Abb. 3). Bereits 2009 hatte die Bibliothek mit Lafontaines *Leben und Thaten des Freiherrn Quinctius Heymeran von Flaming* (1795–1798) die vierbändige Erstausgabe einer seiner größten Romanerfolge erwerben können.

Die jüngste größere Erwerbung im Bereich Unterhaltungsliteratur fällt in den Januar 2022. Mit der Sammlung von Dirk Sangmeister kamen insgesamt 88 Bände deutscher Unterhaltungsliteratur aus der Zeit um 1800 in die Bibliothek. Die Titel waren bis auf wenige Ausnahmen bislang noch nicht im Bestand verzeichnet; auch in anderen Bibliotheken sind sie rar. Dazu zählt zum Beispiel das Buch *Liebe und Entsagung. Ein Gemählde hehrer Weiblichkeit und düsterer Rache* von Sophie de Choiseul-Gouffier, das von Franz Rittler aus dem Französischen übersetzt wurde und 1825 in der *Erheiterungs-Bibliothek für alle Stände* erschien. Ein besonderer Gewinn sind auch jene Bände, die nachweislich aus Leihbibliotheken stammen. Ein solcher ist das leicht zerlesene Exemplar *Julie Lottwer oder Der schöne Harfner in der Räuberhöhle* von 1803 mit dem Exlibris „Buchbinderei und Leihbibliothek von Louis Eichner" in Schorndorf und dem handschriftlichen Vermerk „Es wird höflichst gebeten ein Buch nicht länger als 8 höchstens 14 Tage zu behalten!!!"

Neben den genannten Autoren gibt es viele weitere, die ebenso wie ihre einst beliebten Werke in Vergessenheit geraten sind und die dank eines kontinuierlichen Bestandsaufbaus in der Herzogin Anna Amalia Bibliothek neu entdeckt werden können.

CS

Abb. 3 | August Lafontaine, Klara du Plessis
und Klairant. Geschichte zweier Liebenden,
Berlin 1801, Signatur 234281 - A

Künstlerisches

Ein zentrales Objekt im Rokokosaal, das gleichwohl nicht sofort ins Auge fällt, ist die Büste des Komponisten Christoph Willibald Gluck. Sie steht seit rund 200 Jahren an derselben Stelle in der Fensternische neben der Treppe zur ersten Galerie. Während seiner Kavaliersreise hatte der 17-jährige Carl August im Frühjahr 1775 in Paris nicht nur eine Aufführung von Glucks Erfolgsoper *Iphigénie en Aulide* (1774) gesehen, sondern auch den Komponisten persönlich getroffen. Wenige Tage später besuchte die Reisegesellschaft das Atelier des Bildhauers Jean-Antoine Houdon in der Bibliothèque royale, wo Carl August ein Exemplar der gerade vollendeten Büste bestellte.

Der begnadete Porträtist Houdon avancierte in jenen Jahren zum ‚Bildhauer der Aufklärung‘, der in Paris und St. Petersburg ebenso geschätzt wurde wie in Schwerin, Gotha und Weimar. Sein *Gluck* zählt zu den Meisterwerken der Skulptur im Rokokosaal und markiert den Beginn von Carl Augusts fürstlicher Sammeltätigkeit. Die bewegte Gestaltung der Oberflächen, vom zerzausten Haar über die pockennarbige Gesichtshaut bis hin zur grob gestrichelten Textur des Gewands frappiert bis heute. Allerdings kritisierten einige von Houdons Zeitgenossen im Salon de Paris von 1775 die ungeschönte Wiedergabe von Glucks ‚Hautdefekten‘ als übertriebenen Verismus.

Die Büste hat ein zeitgenössisches Pendant, Houdons Porträt der Sängerin Sophie Arnould in der Titelrolle der *Iphigénie en Aulide*. Auch dieses Bildnis erwarb Carl August in Paris, allerdings für seine Mutter. Es geriet im 19. Jahrhundert in Vergessenheit und wurde erst 1999 im Depot des Goethe-Nationalmuseums wiederentdeckt.

ChS

Jean-Antoine Houdon: Christoph Willibald Ritter
von Gluck, Gips, grünlich bronziert, 1775, KSW,
Museen, Inv.-Nr. KPl/01681

Carl August erwarb die Büste im August 1775 auf
seiner Kavaliersreise in Paris direkt beim Künstler.
Im Rokokosaal ist sie seit 1818 nachweisbar.

GROßE KÖPFE – PORTRÄTS IM ROKOKOSAAL

Seit dem 19. Jahrhundert gehört der Rokokosaal zu den Hauptsehenswürdigkeiten Weimars. Neben den Büchern, deren Aufstellung ebenso zweckmäßig wie dekorativ ist, tragen vor allem Gemälde und Büsten zum überwältigenden Gesamteindruck bei. Schon in der Frühen Neuzeit pflegte die Bibliothek die dynastische Memoria und verfügte über einen bedeutenden Kunstbesitz. Berühmt wurde sie aber vorrangig wegen ihrer Autorenbildnisse der Goethe-Zeit, die den Rokokosaal zu einer einzigartigen Galerie der Weimarer Klassik machen.

Die Wurzeln des Bildprogramms liegen im Freundschaftskult des 18. Jahrhunderts, insbesondere im später zum Musenhof verklärten Kreis um Anna Amalia. Diese ließ schon 1782 im Tiefurter Park Denkmäler für Wieland, Goethe und Herder errichten, für die der französische Gräzist Jean-Baptiste Gaspard d'Ansse de Villoison lateinische Inschriften verfasste. Ebenso wurden im Rokokosaal Porträtplastiken prägender Akteure des Hofs aufgestellt. So erwähnt Friedrich Karl Gottlob Hirsching 1791 in seinem *Versuch einer Beschreibung sehenswürdiger Bibliotheken Teutschlands,* die „Büsten jetztlebender Gelehrten" als eine charakteristische, die dynastische Repräsentation in Weimar ergänzende Sehenswürdigkeit.

In den folgenden Jahrzehnten wuchs der Bestand derartiger Bildnisse immer weiter an. Zugleich setzte ein konzeptioneller Wandel ein, der mit dem Tod Goethes offensichtlich wurde: An die Stelle der Selbstdarstellung der Weimarer Klassik durch ihre noch lebenden Vertreter trat mehr und mehr die postume Memoria im Sinne einer von der Nachwelt zu leistenden Erinnerungspolitik. Teil dieser Akzentverschiebung waren nicht zuletzt die Zeremonien und Feste, die im Rokokosaal begangen wurden:

Goethes 50-jähriges Dienstjubiläum im Jahr 1825, die Niederlegung von Schillers vermeintlichen Gebeinen 1826 oder Goethes 100. Geburtstag 1849.

Noch vor der Gründung entsprechender Museen kam dem Rokokosaal die Funktion einer authentischen Gedenkstätte der Weimarer Klassik zu. Zeitgenossen priesen den Raum Mitte des 19. Jahrhunderts als literarische Ruhmeshalle und Walhalla. In diesem Sinn visualisierten die ausgestellten Bildnisse einen nationalliterarischen Kanon parallel zu dessen akademischer Etablierung durch Autoren wie Hermann Hettner, Joseph Hillebrand oder Georg Gottfried Gervinus. Teil dieser Entwicklung sind die im Stadtschloss eingerichteten Dichterzimmer und das 1847 eröffnete Schillerhaus.

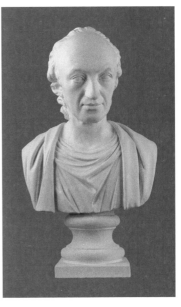

Abb. 1 | Martin Gottlieb Klauer, Christoph Martin Wieland, Gips, 1781, KSW, Museen, Inv.-Nr. KPI/01751

Innerhalb der bildkünstlerischen Ausstattung lassen sich mehrere Zeitschichten unterscheiden. Am Anfang der ‚modernen' Porträtsammlung stehen die Gips- und Steinbüsten im inneren Oval des Raums, die der Hofbildhauer Martin Gottlieb Klauer in den Jahren um 1782 angefertigt hat. Neben Anna Amalia, dem jungen Regenten Carl August und den späteren Klassikern Wieland (Abb. 1), Goethe und Herder umfasst die Serie auch weniger bekannte Protagonisten des Hofs wie die Franzosen Villoison und Guillaume-Thomas François Raynal, die sich nur vergleichsweise kurz in Weimar aufgehalten haben.

Ungeachtet der zahlenmäßigen Dominanz der Gelehrtenbildnisse kommt Carl August im Rokokosaal die Hauptrolle zu: Ab 1805 bildet sein lebensgroßes Porträt von Ferdinand Jagemann den Mittelpunkt der Rauminszenierung, vor allem seit es 1849 von der nördlichen Schmalseite des Saals an die Südwand versetzt wurde. Das Gemälde, in dem der Fürst den Gästen gleichsam persönlich gegenübertritt, wird von vier dynastisch-repräsentativen Büsten flankiert. Sie zeigen Anna Amalia, Carl August, Carl Friedrich und Maria Pawlowna, deren mäzenatisches Wirken über mehrere Generationen den Rokokosaal maßgeblich prägte.

Den Kern der nationalliterarischen Inszenierung markiert das benachbarte Ensemble der vier Weimarer Klassiker: Schiller und Goethe (stadtseitig), Herder und Wieland (parkseitig). Die Marmorporträts von Herder (Abb. 2) und Goethe lieferte Alexander Trippel Anfang der 1790er Jahre aus Rom. Auch wenn es sich um bedeutende Zeugnisse des internationalen Klassizismus handelt, stießen sich schon die Dargestellten an der stark idealisierten Auffassung. Johann Heinrich Danneckers Schillerbüste von 1805 konnte Carl August erst 1826 aus dem Besitz der Familie für die Bibliothek ankaufen (Abb. 3). Seit 1860 ermöglicht das näher am Eingang lokalisierte Ölbild Johann Friedrich August Tischbeins, auf dem Schiller in einer charakteristischen roten Toga erscheint, einen reizvollen Vergleich (Abb. 4). In den Postamenten der vier Büsten waren vielfältige Erinnerungsgegenstände niedergelegt, wie man sie um die Mitte des 19. Jahrhunderts auch in den Dichterhäusern zu sammeln begann, darunter für einen kurzen Zeitraum der vermeintliche Schädel Schillers.

Die Monumentalisierung erreichte um 1850 ihren Höhepunkt. Noch zu Lebzeiten Goethes vollendete der französische Bildhauer Pierre-Jean David d'Angers sein überlebensgroßes Porträt, das den Autor des *Faust* als romantisches Genie mit wirren Haaren zeigt (Abb. 5). Der gewaltige Marmorkopf wurde auf einem mit Versen aus Schillers Gedicht *Das Glück*

versehenen Sockel platziert, mit Danneckers Kolossalbüste von Schiller als Gegenstück. Als Surrogat für das zwischen 1840 und 1887 weitgehend unzugängliche Arbeitszimmer in Goethes Wohnhaus am Frauenplan diente Johann Joseph Schmellers Gemälde des diktierenden Goethe (Abb. 6).

Im Unterschied zu der von Ludwig I. von Bayern ab 1830 errichteten Walhalla als Ruhmeshalle der Deutschen integriert der Weimarer Rokokosaal auch lokale Berühmtheiten und Vertreter der Weltliteratur wie Dante Alighieri. Dazu kommen Relikte der frühneuzeitlichen Hofkultur wie die heute im Erdgeschoss gezeigten Kurfürstenporträts aus der Werkstatt Lucas Cranachs oder der berühmte Wappenschild der Fruchtbringenden Gesellschaft.

Abb. 5 | Pierre-Jean David d'Angers, Johann Wolfgang Goethe, Marmor, 1831, KSW, Museen, Inv.-Nr. KPI/01689

Ungeachtet der immer noch überwältigenden Gesamtwirkung sind auch Verluste zu verzeichnen. Aus konservatorischen Gründen werden die vielen Porträts auf Papier, die das Bildprogramm aus Gemälden und Büsten früher ergänzten, nicht mehr dauerhaft ausgestellt; ebenso kam es beim Brand 2004 zu herben Einbußen auf der zweiten Galerie.

ChS

Abb. 6 | Johann Joseph Schmeller, Johann Wolfgang Goethe in seinem Arbeitszimmer, seinem Schreiber John diktierend, Öl auf Leinwand, 1834, KSW, Museen, Inv.-Nr. KGe/00742

Botanisches

Im 18. Jahrhundert entwickelte sich in der englischen Gartenkunst der neue Stil des Landschaftsgartens in Anlehnung an das harmonische Ideal arkadischer Landschaften in der zeitgenössischen Malerei. Die polnische Fürstin und Kunstmäzenin Izabela Czartoryska lernte diesen Stil auf ausgedehnten Reisen kennen. Ab 1791 gestaltete sie gemeinsam mit dem Gärtner James Philip Savage den Park ihres Wohnsitzes in Puławy nach englischem Vorbild um. Ihre Kenntnisse, Erfahrungen und Ideen veröffentlichte sie in einem der schönsten Gartenbücher der Epoche. In elf Kapiteln beschreibt die Fürstin verschiedene Elemente der Gartengestaltung wie den Charakter einzelner Baumarten, die Planung von Wegen, Sichtachsen und Begrenzungen sowie das ästhetische Zusammenwirken von Pflanzen, Denkmälern und Gartenarchitekturen. Das umfangreichste Kapitel ist dem Clump als einem wirkungsvollen Gestaltungsmittel des Landschaftsgartens gewidmet. Der englische Begriff bezeichnet in Gruppen arrangierte Anpflanzungen zeitlich versetzt blühender Gehölze, Sträucher und Blumen. Czartoryskas sinnliche Beschreibungen der Pflanzenkombinationen wecken Assoziationen eines gelungenen Zusammenspiels von Licht und Schatten, Farbe und Form, Bewegung und Duft bei wechselnden Witterungen und Jahreszeiten. Jan Zachariasz Frey illustrierte das Buch mit 28 ganzseitigen Radierungen, deren handkolorierte Fassung nur noch das Weimarer Exemplar der Ausgabe von 1808 überliefert.

KL

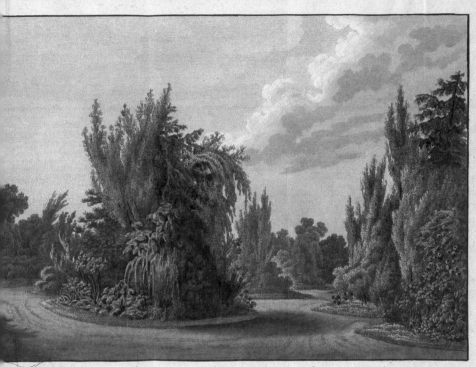

Klomby z gromadzone y sposob prowadzenia drog y sciezek.

Izabela Czartoryska: Myśli Różne o Sposobie
Zakładania Ogrodów / Mancherlei Gedanken über
die Art und Weise, Gärten anzulegen. Wrocław:
Korn 1808, Signatur Th J 1 : 10 [i]

Das Gartenbuch gehörte zur Privatbibliothek der
Großherzogin Maria Pawlowna, befand sich nach
ihrem Tod am 23. Juni 1859 zunächst in fürstlichem
Familienbesitz und wurde später in die Bibliothek
integriert.

GARTENBIBLIOTHEKEN – VON ARTENVIELFALT BIS ZITRUSKULTUR

Das Grüne Schloss wurde im 16. Jahrhundert als fürstliches Wohngebäude errichtet, zu dem ein ehemals an der Westseite gelegener prachtvoller Renaissancegarten gehörte. Heute grenzt das Gebäude nach Osten hin an den gegen Ende des 18. Jahrhunderts geschaffenen Park an der Ilm, einen der frühesten Landschaftsgärten im deutschen Raum. Das große Interesse des Weimarer Hofes an Botanik, Orangeriekultur, Gartenkunst und Parkgestaltung spiegelt sich auch in den Sammlungen der Bibliothek wider. Trotz erheblicher Verluste durch den Brand im Jahr 2004 decken diese nach wie vor das gesamte Spektrum der historischen Gartenliteratur ab; auch werden sie weiter ergänzt. Vertreten sind unter anderem Kräuterbücher der Renaissance, barocke Pflanzenwerke, botanische Fach- und Bestimmungsbücher, Beschreibungen der Floren ferner Länder und Regionen, Kataloge botanischer Gärten sowie Werke zur Gartengestaltung und -architektur, zur Kultivierung, Pflege und Verwendung von Pflanzen, handgezeichnete und gedruckte Blumenbücher, Pomologien und Zitruswerke, Gartenzeitschriften, Gartenpläne und Verkaufskataloge von Handelsgärtnereien. Viele Ausgaben sind zugleich Meisterwerke der botanischen Buchillustration. Dieser Sammlungsbestand verteilt sich auf verschiedene Räumlichkeiten und schließt diverse Spezialsammlungen mit jeweils eigener Entstehungsgeschichte und individuellem Profil ein. Somit besitzt die Herzogin Anna Amalia Bibliothek genau genommen nicht nur eine, sondern mehrere Gartenbibliotheken sowie herausragende Einzelstücke.

Zu diesen Unikaten gehört auch der sogenannte Codex Kentmanus, eine Sammelhandschrift aus dem 16. Jahrhundert. Der Codex kam 1810 in den Bibliotheksbestand und enthält mehrere

naturkundliche Manuskripte der Ärzte Johannes und Theophil Kentmann aus Sachsen. Vater und Sohn trugen darin ihr zum Teil in Italien erworbenes Wissen zusammen: Erkenntnisse über Heilkräuter, neu eingeführte Pflanzenarten aus Asien und Amerika sowie die Flora und Fauna der sächsischen Elbregion. Mit circa 450 ganzseitigen Darstellungen von Pflanzen und Tieren ist der Codex Kentmanus eine der umfangreichsten naturkundlichen Bildersammlungen der Frühen Neuzeit. Bemerkenswert sind die frühesten in Europa bekannten Darstellungen der Tulpe (Abb. 1) und des Feigenkaktus sowie Naturselbstdrucke von mehr als 150 Pflanzen, die zu den ältesten Beispielen einer seriellen Anwendung dieser Illustrationstechnik gehören.

Abb. 1 | Tulipa turcica, Aquarellzeichnung aus dem Codex Kentmanus, um 1549, Signatur Fol 323

Im Rokokosaal war ein Teil der Gartenliteratur auf der zweiten Galerie oberhalb des ovalen Deckenauges untergebracht und daher vom Bibliotheksbrand im September 2004 besonders betroffen. Zu den Verlusten gehört das berühmte, 1646 in Rom erschienene Zitruswerk *Hesperides sive de Malorum Aureorum Cultura et Usu Libri Quatuor* von Giovanni Battista Ferrari. Das Exemplar diente möglicherweise als Vorlage für ein weiteres kostbares Unikat der Handschriftensammlung: eine mit Federzeichnungen illustrierte deutsche Übersetzung der Weimarer Herzoginwitwe Charlotte Dorothea Sophie aus dem Jahr 1723 (Abb. 2). Andere wertvolle Gar-

Abb. 2 | Zitronen, Federzeichnung aus Charlotte Dorothea Sophies Übersetzung der *Hesperides* von Giovanni Battista Ferrari, 1723, Signatur Fol 207

Abb. 3 | Lilie, kolorierter Kupferstich aus Christoph Jacob Trews *Plantae selectae*, Augsburg 1751, Signatur 19 D 11860 (1)

tenbücher wurden als sogenannte Aschebücher aus dem Brandschutt geborgen und restauriert, darunter Christian Hesses *Teutscher Gärtner* von 1710. Zur Kompensation der Verluste erwarb die Bibliothek 2007 einen Teilbestand von 260 Werken der Königlichen Gartenbibliothek Hannover-Herrenhausen, einer hochkarätigen Sammlung mit botanischem Schwerpunkt. Sie enthält zahlreiche Prachtwerke des 17. bis 19. Jahrhunderts, unter anderem die einen Brandverlust ersetzende *Phytanthoza-Iconographia* (1737–1745) von Johann Wilhelm Weinmann und die meisterhaften *Plantae Selectae* (1750–1790) von Christoph Jacob Trew (Abb. 3). Zu erwähnen ist auch Christian Konrad Sprengels Grundlagenwerk der Blütenökologie von 1793, *Das entdeckte Geheimniss der Natur im Bau und in der Befruchtung der Blumen,* in dem erstmals die Fremdbestäubung von Pflanzen durch Insekten beschrieben wird.

Angeregt durch Goethe, entwickelte Herzog Carl August ein besonderes Interesse an Botanik und Gartenkunst. Das zentrale Porträtgemälde im Rokokosaal zeigt den Fürsten vor dem Römischen Haus im Park an der Ilm, dessen Gestaltung im englischen Stil maßgeblich auf ihn zurückgeht. Um 1800 ließ Carl August den Bücherbestand der Gartenliteratur gezielt erweitern und widmete ihr einen eigenen Bereich auf der zweiten Galerie des Bibliotheksturms. Noch heute finden sich hier großformatige Tafelwerke und die seinerzeit aktuelle Fachliteratur, etwa Humphry Reptons *Fragments on the theory and practice of landscape gardening* von 1816 oder das 20-bändige Monumentalwerk *The Botanical Cabinet* (1817–1833) von Conrad Loddiges. Für den botanischen Garten und die weithin bekannte Pflanzensammlung im Park Belvedere begründete Carl August um 1820 eine eigene Gartenbibliothek mit

botanischer und gartenpflegerischer Fachliteratur. Etwa zwei Drittel des Belvederer Buchbestandes mit ehemals 98 Titeln in rund 200 Bänden lassen sich heute noch in der Herzogin Anna Amalia Bibliothek nachweisen. Der Botaniker August Wilhelm Dennstedt erstellte unter dem Titel *Hortus Belvedereanus* einen Katalog der Pflanzensammlung von Belvedere mit rund 7 900 Arten und Varietäten. Das Verzeichnis erschien ab 1820 im Weimarer Landes-Industrie-Comptoir. Dieser von Friedrich Justin Bertuch gegründete Verlag war um 1800 führend auf dem Gebiet der Gartenliteratur und veröffentlichte von 1794 bis 1798 die erste deutsche Gartenzeitschrift: *Der Teutsche Obstgärtner* von Johann Volkmar Sickler. Ihr folgte das *Allgemeine Teutsche Garten-Magazin* (Abb. 4). Die Publikationen des Verlags bilden einen besonderen Schwerpunkt des Sammlungsbestandes Gartenliteratur in der Herzogin Anna Amalia Bibliothek, der heute aus konservatorischen Gründen größtenteils im Tiefmagazin aufbewahrt wird.

KL

Abb. 4 | Chinesischer Kiosk, Illustration aus Friedrich Justin Bertuchs *Allgemeinem Teutschen Garten-Magazin* 4 (1807), Signatur ZA 1954

Musikalisches

Der Notendruck aus dem Jahr 1718 enthält sechs Violinkonzerte des komponierenden Herzogs Johann Ernst IV. von Sachsen-Weimar. Sein besonderer Wert ist auch dem prominenten Herausgeber Georg Philipp Telemann geschuldet. Dieser bekleidete am Hof des Herzogs von Sachsen-Eisenach das Amt des Hofkapellmeisters und es ist anzunehmen, dass die beiden sich hier kennenlernten. Telemann setzte dem früh, im Alter von nur 18 Jahren, verstorbenen Herzog mit der postumen Veröffentlichung ein Denkmal. Aus dem Vorwort Telemanns ist zu schließen, dass die musikalischen Fähigkeiten Johann Ernsts und sein musikalisches Urteilsvermögen außerordentlich hoch waren. Er bevorzugte insbesondere italienische Konzerte Arcangelo Corellis oder Antonio Vivaldis. Vermutlich hat der Herzog Werke bei Telemann und auch Johann Sebastian Bach in Auftrag gegeben, jeweils unter der Bedingung, sich zum einen an italienischen Vorbildern zu orientieren und zum anderen bei den Bearbeitungen, zum Beispiel für die Orgel in BWV 592, auf seine eigenen Kompositionen Bezug zu nehmen.

Der Notendruck wurde erst vor Kurzem unter den nach dem Bibliotheksbrand 2004 geretteten Aschebüchern wiedergefunden. Glücklicherweise wurden die Blätter mit den einzelnen Stimmen, bis auf wenige Ausnahmen, nur am unbedruckten Rand beschädigt.

CM

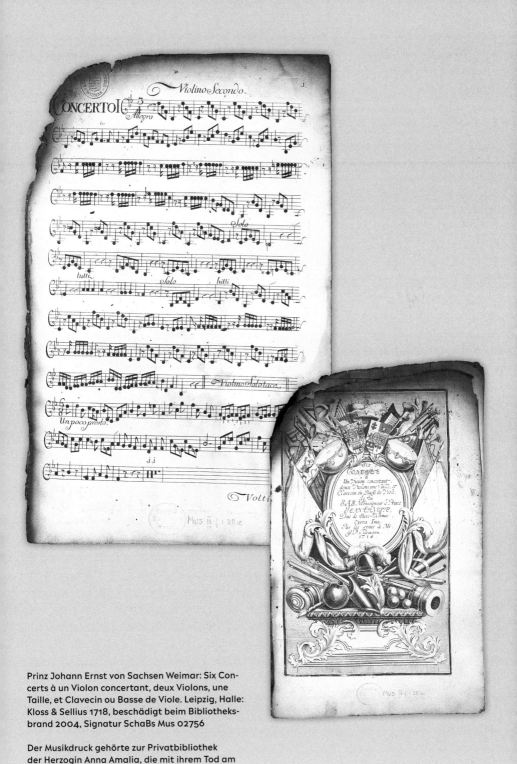

Prinz Johann Ernst von Sachsen Weimar: Six Concerts à un Violon concertant, deux Violons, une Taille, et Clavecin ou Basse de Viole. Leipzig, Halle: Kloss & Sellius 1718, beschädigt beim Bibliotheksbrand 2004, Signatur SchaBs Mus 02756

Der Musikdruck gehörte zur Privatbibliothek der Herzogin Anna Amalia, die mit ihrem Tod am 10. April 1807 in den Besitz der Herzoglichen Bibliothek überging.

KLINGENDE RESIDENZ – DIE HERZOGLICHE MUSIKSAMMLUNG

Johann Sebastian Bach gilt zweifelsohne als einer der prominentesten Musiker Weimars. Bereits 1703 taucht sein Name in der Buchführung des sachsen-weimarischen Hofes auf, später wurde Bach von Herzog Wilhelm Ernst als Hoforganist und Konzertmeister angestellt, mit einem Gehalt, welches das seiner Vorgänger bei weitem übertraf. Bekanntheit erlangte insbesondere die Erzählung über seine Inhaftierung und unehrenhafte Entlassung aus Weimar. Neben der im Autograph erhaltenen Arie *Alles mit Gott, nichts ohn' Ihn* von 1713 (Abb. 1) sind eigenhändige Abschriften des jungen Bach, unter anderem aus seiner Zeit an der Lüneburger Michaelisschule, in Weimar verblieben. Während diese Handschriften dem weiteren Kreis der herzoglichen Büchersammlung – die bis in das Mittelalter zurückgehende musikalische Objekte enthält – zuzuordnen sind, beinhaltet die Musiksammlung Objekte, welche vor allem auf die Herzoginnen Anna Amalia und Maria Pawlowna zurückgehen. Letztere umfasste ursprünglich mit rund 3 000 Titeln insbesondere Musik des 18. und 19. Jahrhunderts und unterteilte sich in circa 800 Handschriften und 2 200 Drucke. Als Folge der Brandkatastrophe von 2004 erlitt mehr als die Hälfte der wertvollen Objekte irreparable Beschädigungen und Verluste am Notentext.

Abb. 1 | Johann Sebastian Bach und Johann Anton Mylius, Alles mit Gott und nichts ohn' Jhn : Aria Soprano Solo è Ritornello, 1713, Signatur Huld B 24

Die Bibliothek besitzt Bestände, die eine Vielzahl musikgeschichtlicher Epochen und Strömungen abbilden. So befinden sich in der Bibliothek einige aus dem Mittelalter stammende liturgische Bücher und Fragmente. Sie beinhalten einstimmige Gesänge in einer als Vorläufer der modernen musikalischen Notation anzusehenden sogenannten Neumenschrift und waren unter anderem durch die Reformation und die darauffolgende Säkularisierung der Erfurter Klöster in die Weimarer Bibliothek gelangt. Auch weltliche Handschriften des Mittelalters finden sich im Bestand, wie zum Beispiel die in das dritte Viertel des 15. Jahrhunderts datierte und 1779 mit der Sammlung David Gottfried Schöbers erworbene Liederhandschrift Quart 564, die unter anderem Minnelieder von Walther von der Vogelweide enthält.

Abb. 2 | Johann Walter und Ludwig Senfl, Codex Psalmen, zwischen 1535 und 1542, Signatur M 8 : 55 [7][a]

Die Zeit der Reformation am kursächsischen Hof, die Wirren um den Verlust der Kurwürde sowie der Umzug und die Neuerrichtung der Residenz Sachsen-Weimar erhellt ein weiteres wichtiges Objekt der Bibliothek: Unter der Signatur M 8 : 55 [7][a-b] befinden sich Stimmbücher mit Kompositionen des als evangelischer Urkantor in die Geschichtsbücher eingegangenen Johann Walter (Abb. 2).

Mehrere Inventarlisten von heute nicht mehr im Bestand befindlichen Musikalien und Instrumenten aus dem Jahr 1662, dem Sterbejahr des Herzogs Wilhelm IV., erweitern zudem den Blick auf die herzogliche Sammlung (Abb. 3). Erstmals lässt sich die Musikgeschichte der Residenz Sachsen-Weimar(-Eisenach) vom 16. bis in das 19. Jahrhundert annähernd vollständig nachzeichnen.

Aus den Beständen des 16. und 17. Jahrhunderts erhalten ist ferner ein Sammeldruck, der unter anderem *Ghirlanda de Madrigali* (1593) der Komponistin Vittoria Raffaella Aleotti und den be-

kannten und seinerzeit äußerst beliebten *Lustgarten Neuer Teutscher Gesänge* (1601) von Hans Leo Haßler enthält. Zudem sind verschiedene geistliche Kompositionen Orlando di Lassos und eine Reihe weitestgehend unbekannt gebliebener Komponisten, wie Johannes Jeep oder Sethus Calvisius, zu nennen. Auch einige sehr wertvolle musiktheoretische Abhandlungen bereichern die Sammlung. Aus dem 18. und 19. Jahrhundert sind die zahlenmäßig größten Bestände vertreten: Besonders erwähnenswert sind vor allem die Werke der Bach-Söhne Johann Christian und Carl Philipp Emanuel, mit wertvollen Abschriften und Drucken von Cembalo-Konzerten, sowie die vermutlich aus dem Besitz Johann Ernsts IV. stammenden Konzerte Arcangelo Corellis.

Zentrale Bedeutung für die Musiksammlung der Bibliothek hatte die Sammeltätigkeit der Herzogin Anna Amalia. Ihre Vorliebe für italienische Opern spiegelt sich in einem bemerkenswert umfangreichen Bestand an Abschriften italienischer Opern und Oratorien wider. Neben höchst wertvollen Handschriften wie etwa Johann Adolph Hasses Dramma per musica *Ezio*, gehören auch Niccolò Jommellis *L'Olimpiade*, Simon Mayrs *I misteri eleusini* oder Giovanni Paisiellos *Socrate immaginario* zum Bestand. Joseph Haydns *Isola imaginata* mit vermutlich originalen Eintragungen des Komponisten, aber auch heitere Stoffe wie Giuseppe Sartis *Fra i due litiganti il terzo gode* oder Pietro Alessandro Guglielmis *La*

bella pescatrice ergänzen die Sammlung. Wertvolle Partituren, teils als Autograph, sind von Christoph Willibald Gluck erhalten. Mit Kompositionen Johann Friedrich Reichardts und Friedrich Heinrich Himmels gelangte die Musik des preußischen Königshofes nach Weimar, ebenso wie zahlreiche Liedkompositionen des Stuttgarter Komponisten Johann Rudolf Zumsteeg oder der Harfenistin und Komponistin Friederike Pallas. Sehr wichtige Abschriften der Klaviersonate op. 24 Carl Maria von Webers sind ebenfalls im Besitz der Bibliothek. Außerdem rücken französische Bühnenwerke in den Fokus, unter anderem vertreten durch François-Adrien Boieldieu, Étienne Méhul oder André-Ernest-Modeste Grétry. Mit dem Regierungsantritt Maria Pawlownas, der russischen Zarentochter, erhielt eine große Anzahl von Kammer- und Klaviermusik Eingang in die Bibliothek. Einige Objekte spiegeln die höchst spannende Annäherung von italienischer Musik und russisch-orthodoxer Kirche wider. Viele der großen italienischen Komponisten der zweiten Hälfte des 18. Jahrhunderts standen im Dienst des russischen Herrscherhauses. Von einer eigentümlichen Stilverschmelzung zeugt die Komposition *Otče naš* (Vaterunser) sowie einige andere Chorkompositionen des Galuppi-Schülers Dmitrij Bortnjanski. Teilweise sehr seltene Musik aus St. Petersburg und Moskau, wie von Jean-Baptiste Cardon und Ignác Held, vom unbekannten Gitarristen Aléxis Achanin oder von der Komponistin und Klaviervirtuosin Maria Szymanowska, ergänzen dieses Themenfeld. Schließlich erfährt das Weimarer Musikleben, aber auch die Musiksammlung mit Johann Nepomuk Hummel einen weiteren Höhepunkt. Von Hummel, dem ehemaligen Schüler Wolfgang Amadeus Mozarts, als echt attestiert, verfügt die Bibliothek über ein ausgesprochen wertvolles Autograph: Mozarts Klavierkonzert in B-Dur, KV 450 (Abb. 4 und 5).

Ferner beinhaltet die Sammlung Musik der Pariser Konzert- und Salonszene um die Komponisten Sigismund Thalberg, Ignaz Pleyel, Friedrich Kalkbrenner sowie Franz Liszt. Liszt bestimmte das Weimarer Musikleben maßgeblich. Als Hofkapellmeister und Gründer einer Orchesterschule, der heutigen Hochschule für Musik Franz Liszt Weimar, wirkte er als Lehrer zahlreicher Schüler und Schülerinnen, wie der russischen Komponistin und Pianistin Martha von Sabinin oder der irischen Pianistin Bettina Walker. Er engagierte sich für junge Künstler und trug wesentlich zum Erfolg Richard Wagners bei. Mit der Förderung Hector Berlioz' und der Aufführung von dessen Werken brachte Liszt ein Stück Pariser Musikleben nach Weimar. Ein wichtiges Zeugnis dieses Engagements ist die Partitur der Orchesterouvertüre *Les francs juges* (Abb. 6). Mit der Liszt-Bibliothek gelangten im 20. Jahrhundert auch private Bestände Liszts in die Bibliothek. Mit Liszt und dem Ende der Monarchie in Sachsen-Weimar-Eisenach enden im Wesentlichen ein großes Kapitel der Weimarer Musikgeschichte sowie die Geschichte der herzoglichen Musiksammlung. Die musikalische Sammeltätigkeit der Bibliothek besteht jedoch bis heute fort und bietet durch Ankäufe weiterer Sammlungen und Erwerbung musikwissenschaftlicher Fachliteratur viele Möglichkeiten, musikbezogene Themen zu bearbeiten und das musikalische Erbe Weimars zu erforschen.

CM

Abb. 6 | Hector Berlioz, Ouvertüre zur Oper *Les francs juges,* Abschrift, um 1830, beschädigt durch den Bibliotheksbrand 2004, Signatur SchaBs Mus Hs 00118

Strategisches

Zur Militärbibliothek gehören elf dreidimensionale Festungsmodelle. Sie entstanden 1827/1828 als Beigaben zu einem Handbuch der Befestigungskunst, das der preußische Offizier Alexander von Zastrow in mehreren Auflagen von 1828 bis 1854 herausgab. Die verschiedenen Befestigungssysteme, die in den Reliefs abgebildet sind, werden ‚Manieren‘ genannt. Darunter versteht man Hauptstilrichtungen im Festungsbau. Eine Manier ist das idealtypische Schema einer Festung, ein geometrisch konstruiertes System mit Grundriss und Profil. Die Weimarer Manieren, 420 Millimeter breit, 344 tief und 26 hoch, sind aus Gips gefertigt und werden in einer ursprünglich nicht zugehörigen alten Weinkiste aufbewahrt. Sie dienten als Unterrichtsmaterial in der militärischen Ausbildung.

Die Weimarer Modelle veranschaulichen fortifikatorische Grundprinzipien, zunächst die Manier der Italiener, die sich in der Frühen Neuzeit herausbildete. Ihr zentrales Merkmal sind Bastionen als Teil von Festungswällen. Die Weiterentwicklung des italienischen Bastionärsystems zeigen etwa die Manier von Daniel Specklin, die Manieren des französischen Festungsbauers Sébastien Le Prestre de Vauban und die seines Nachfolgers Louis de Cormontaigne aus dem 17. und 18. Jahrhundert. Beispiele für die niederländische Manier, die während des Freiheitskampfes der Niederlande gegen Spanien im 16. Jahrhundert entstand, sind die Manier von Adam Freitag und die „Iste Manier" von Menno van Coehoorn. Im 18. Jahrhundert entwickelten sich Befestigungssysteme mit sternförmigem Grundriss, ohne Verwendung von Bastionen und Kurtinen. Sie sind im System von Johann Heinrich von Landsberg und im System von Marc René de Montalembert zu sehen.

AB

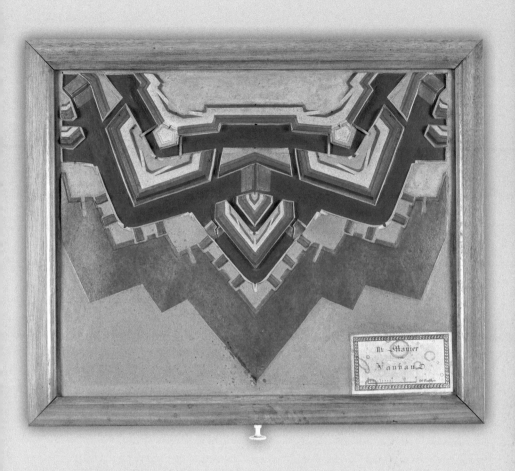

Festungsmodelle nach Heinrich Adolf von Zastrow,
circa 1828, Signatur Kt 800 - 33

Die Festungsmodelle kamen ungefähr 1830 in die
Großherzogliche Sammlung.

MILITÄRBIBLIOTHEK – DAS WISSEN DER KRIEGSFÜHRUNG

Die Weimarer Militärbibliothek wurde von 1630 bis 1930 durch die Weimarer Herzöge und Bibliothekare aufgebaut. Während nahezu alle deutschen Militärbibliotheken in den Weltkriegen zerstört wurden oder erhebliche Verluste erlitten, ist die Weimarer Sammlung weitgehend erhalten geblieben. Mitte des 19. Jahrhunderts umfasste sie 7 500 Karten, 6 000 Bücher, 400 Handschriften, diverse Globen sowie Festungsmodelle. Die stärksten Zuwächse erfuhr die Militärbibliothek in der Epoche der Französischen Revolution und der Napoleonischen Kriege zwischen 1789 und 1815 (Abb. 1). In dieser Zeit entwickelte sie sich zu einem universalen Wissensraum. Sie enthielt nicht nur militärische Fachliteratur im engeren Sinne, sondern war enzyklopädisch angelegt.

Die ältesten Bestände der Militärbibliothek stammen aus dem Dreißigjährigen Krieg, als Herzog Wilhelm IV. um 1630 im Weimarer Schloss eine Büchersammlung zum Geschützwesen und Festungsbau anlegte. Darunter befinden sich mehrere Bände, die der mit den Schweden verbündete Herzog 1632 bei der Einnahme von München als Kriegsbeute aus der Bibliothek des Kurfürsten von Bayern bekam, etwa das prächtige *Büchsenmeister- und Feuerwerkbuch* von Franz Helm aus dem 16. Jahrhundert, eine Lehrschrift, die den frühneuzeitlichen Artilleriegebrauch, Pulverrezepturen, Ladeweisen und das präzise Einrichten verschiedener Geschütztypen behandelt (Abb. 2). Auch unter Wilhelms Nachfolgern wurde der Bestand als herzogliche Privatbibliothek weiter ausgebaut.

Abb. 1 | Siegelstempel der Weimarer Militärbibliothek

Abb. 2 | Franz Helm, Büchsen-meister- und Feuerwerkbuch, 1556/1566, Signatur Fol 330

Die Weimarer Herzöge unterhielten traditionell enge Verbindungen zum preußischen Militär. Im Dezember 1787 wurde Herzog Carl August im Alter von 30 Jahren Chef des preußischen Kürassier-Regiments von Rohr in Aschersleben. Sein Kontakt mit den preußischen Regiments- und Offiziersbibliotheken gab den Anstoß, die älteren militärischen Buchbestände zusammenzufassen, zu ergänzen und mit der bestehenden Kartensammlung zu kombinieren. In dieser Zeit förderte Carl August insbesondere die Entwicklung der Militärkartographie. Er und der Herzog von Gotha beauftragten Vermessungsingenieure, militärische Karten beider Länder anzufertigen. In Weimar war Friedrich Justin Bertuch in seinem Landes-Industrie-Comptoir seit 1791 auf die Herstellung von Landkarten, Atlanten und Globen spezialisiert. Ab 1807 publizierte er die begehrte *Topographisch-militärische Karte von Mitteleuropa*. Weimar entwickelte sich um 1800 zu einem der wichtigsten Zentren der Kartographie in Deutschland.

Die mitteldeutschen Kleinstaaten waren zwar militärisch relativ unbedeutend, doch rückte das Thüringer Gebiet durch den Ersten Koalitionskrieg von 1792 bis 1797 in eine wichtige geostrategische Position, die Carl August genau erkannte. Mit dem 1795 geschlossenen Frieden von Basel zwischen Frankreich und Preußen wurde eine Demarkationslinie vereinbart, durch welche

den norddeutschen Staaten die Neutralität im andauernden Krieg zwischen Frankreich und Österreich zugesichert wurde, falls sie sich dem Vertrag anschließen. Die sächsischen Herzogtümer beließen ihre Kontingente zunächst bei Österreich, traten dann aber 1796 doch dem Neutralitätsvertrag bei. Die Demarkationslinie zur französischen Einflusssphäre verlief seitdem genau an der Südgrenze Thüringens. Carl August entwickelte in dieser Zeit einen Verteidigungsplan, eine „Defens-Linie" für Thüringen entlang des Rennsteigs.

1806 brach erneut Krieg zwischen Frankreich und Preußen aus. Die französischen Truppen marschierten in Thüringen ein. Zwei Wochen vor der Schlacht von Jena und Auerstedt ließ Herzog Carl August wichtige Karten an General Ernst von Rüchel schicken, der im Raum Eisenach/Gotha die preußische Reserve kommandierte. Nach der Schlacht am 14. Oktober 1806 requirierte die französische Armee mehrmals Teile der Landkartensammlung der Militärbibliothek, insgesamt etwa 700 Karten, die dann während der Feldzüge verloren gingen. In der Folgezeit empfing die Weimarer Militärbibliothek wichtige Impulse durch preußische Offiziere, die nach der Niederlage von 1806 in Weimarer Dienste traten, etwa August Rühle von Lilienstern und Karl Freiherr von Müffling (Abb. 3).

Abb. 3 | Plan der Schlacht von Jena und Auerstedt mit eingezeichneten Truppenstellungen, nach 1805, Signatur Kt 625 - 3 E

Die Bücher und Karten der Militärbibliothek wurden unter der Kuppel des Bibliotheksturms in zwölf Abteilungen von A bis M aufbewahrt (Abb. 4). In den Sektionen A und B stand zum einen Literatur über Fortifikation, zum anderen solche über Artillerie. Ausgangspunkt war also das Spannungsverhältnis von Verteidigung und Angriff, von Befestigung und Zerstörung, von Ordnung und Gewalt. Die Sektion C der Militärbibliothek enthielt militärhistorische Manuskripte, in die auch der militärische Nachlass von Herzog Carl August einsortiert wurde. In den Sektionen D

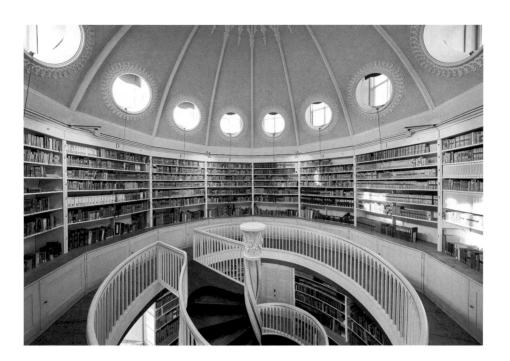

bis F befand sich die Militär- und Kriegsgeschichte, wobei Darstellungen über den Siebenjährigen Krieg, die Revolutionskriege und die Feldzüge Napoleons besonderen Raum einnehmen. In G wurden Bilder, Zeichnungen und Atlanten aufbewahrt; in H und I standen die Zeitschriften und fortlaufende Werke; in K bis M Schriften zur Taktik und den militärischen Hilfswissenschaften wie Mathematik, Geographie, Topographie, Logistik, Sanitätswesen, Feldmesswesen; und schließlich in M Enzyklopädien und Wörterbücher.

Die Sammlung ist abgeschlossen, wird aber historisch-kritisch weiter ergänzt, vor allem im Hinblick auf die Verflechtungen zwischen soldatischer und wissenschaftlich-dichterischer Welt um 1800. So wurde etwa 2020 ein Buchgeschenk Goethes mit eigenhändiger Widmung vom 3. April 1815 für den Weimarer Offizier Philipp Wilhelm Ludwig Gauby erworben. An jenem Tag marschierte das Weimarer Linien-Infanterie-Bataillon als Teil des preußischen Heeres zum Feldzug gegen Napoleon ab. Goethe gab Gauby *Hermann und Dorothea* als Feldlektüre mit auf den Weg und lobte ihn in seinem Empfehlungsschreiben.

AB

Globales

Mit der Entdeckung Amerikas wurde das kartographische Bild der Erde neu geordnet. Ab 1515 entstanden in der Werkstatt des Kosmographen Johannes Schöner Erdgloben in unterschiedlicher Größe und Ausführung, die anschaulich die Dimensionen des Kontinents zeigten und den Namen ‚Amerika' festhielten. Eines der berühmten Exemplare ist in der Herzogin Anna Amalia Bibliothek in Weimar verwahrt, der nicht weniger bekannte Zwilling findet sich im Historischen Museum in Frankfurt am Main. Schöners Erdglobus gelangte zunächst an den kurfürstlichen Hof Johann Friedrichs I. in Wittenberg und wurde in den folgenden Jahrzehnten mitsamt der Bibliotheca Electoralis über Weimar nach Jena transportiert. Im Oktober 1821, als Goethe die „Oberaufsicht über die unmittelbaren Anstalten für Wissenschaft und Kunst" innehatte, besichtigte Großherzog Carl August von Sachsen-Weimar-Eisenach die Jenaer Bibliothek. Er ließ den Globus an die neugegründete Weimarer Militärbibliothek überführen. Kein Geringerer als Alexander von Humboldt erwähnte 1847 in einem Band seines *Kosmos* den Globus von Schöner als besonderes kartographisches Objekt in Weimar. Noch einmal geht der Globus danach auf Reisen: Mitte der 1960er Jahre wurde er aus den Magazinen der damaligen Nationalen Forschungs- und Gedenkstätten der klassischen deutschen Literatur in Weimar an den Mathematisch-Physikalischen Salon in Dresden abgegeben. Erst im Jahr 2007 kehrte er in die Weimarer Bibliothek zurück. Nun, im 21. Jahrhundert, eröffnet die virtuelle Präsentation des Globalen neue Perspektiven auch für Schöners Erddarstellung und führt zu einer neuen Renaissance des historischen Weltenmodells – im Virtuellen.

AC

Erdglobus, gefertigt von Johannes Schöner, 1515,
Signatur Kt 800-1, links: 3D-Aufnahme des Globus

Der Globus gehörte seit 1821 zur Militärbibliothek
des Großherzogs Carl August, die 1825 offiziell der
Großherzoglichen Bibliothek übergeben wurde.

KARTEN UND GLOBEN –
DIE ENTDECKUNG DER WELT

Als sich Alexander von Humboldt am 12. Dezember 1826 in das *Verzeichniß der Fremden der Weimarer Bibliothek* eintrug (Abb. 1), lag seine erste persönliche Begegnung mit dem zwei Jahrzehnte älteren Goethe schon mehr als 30 Jahre zurück. Damals hatten sich zwei Gleichgesinnte in einen regen Austausch von Gedanken und Ideen gestürzt. Seine naturhistorischen Arbeiten seien durch Humboldts Gegenwart wieder „aus ihrem Winterschlafe geweckt" worden, hatte Goethe 1797 begeistert gegenüber Schiller geäußert. Humboldt seinerseits schrieb 1806 an Caroline von Wolzogen, wie sehr er „durch Goethe's Naturansichten gehoben, gleichsam mit neuen Organen ausgerüstet worden war".

Humboldts besonderes Interesse galt historischen Textquellen und Karten, die die großen Entdeckungen zu Beginn der Neuzeit abbilden. Und so finden auch einige Raritäten der Weimarer Kartensammlung Erwähnung in seinem Werk *Kritische Untersuchungen über die historische Entwickelung der geographischen Kenntnisse von der Neuen Welt und die Fortschritte der nautischen Astronomie in dem 15ten und 16ten Jahrhundert,* das 1836 in deutscher Übersetzung erschien. Auf „fünf geographische Denkmäler", drei Karten und zwei Globen, geht Humboldt hier näher ein.

Besonders detailliert beschreibt er die älteste Karte der hiesigen Sammlung: eine sehr kostbare Portolankarte, also eine der Navigation dienenden Seekarte (Abb. 2). Sie wird dem italienischen Seekartographen Conte di Ottomano Freducci zugeschrieben. Während Humboldt das Jahr 1424 auf ihr zu lesen meinte, ist sie

nach heutiger Erkenntnis zwischen 1481
und 1499 entstanden.

Die Karte wurde auf Pergament ge-
zeichnet und zeigt im Zentrum das Mit-
telmeer mit allen Inseln und wichtigen
Küstenorten. Gut sichtbar ist das für
Seekarten typische Liniennetz, das den Seeleuten als Navigations-
hilfe diente. Die ursprüngliche Farbigkeit der Linien ist jedoch
kaum noch auszumachen. Generell erschwert der Erhaltungszu-
stand der Karte ihre Lesbarkeit und viele Details sind auf einer im
19. Jahrhundert erfolgten Abzeichnung besser zu erkennen (Abb. 3).

So deuten einige nur noch vage zu identifizierenden Schrift-
zeilen auf die sonst einzig in katalanischen Karten aufgeführte
Ostsee-Legende hin. Diese gibt eine kurze Beschreibung des Mee-
res und berichtet von den sechs Monaten, in denen die Ostsee so
zugefroren sei, dass Ochsenkarren auf ihr fahren und Hütten auf
dem Eis errichtet werden können.

Humboldt beschreibt auch einige „Zierrathen", die die Karte
illustrieren: zwei Sultane, den russischen Herrscher sowie das
Kloster der Heiligen Katharina auf dem Sinai. Genua und Venedig
werden durch kleine Stadtansichten hervorgehoben, gekrönt von
Flaggen mit den jeweiligen Stadtwappen.

Humboldts besondere Aufmerksamkeit weckten die im östli-
chen Atlantik dargestellten Inseln Antilia, Satanazes und die
Sankt-Brendan-Inseln. Sie galten als Phantominseln, die aufgrund
historischer Überlieferungen in alten Karten verzeichnet wurden,
aber mutmaßlich nie existierten. Die Sankt-Brendan-Inseln gehen
auf die Erzählung *Navigatio Sancti
Brendani* aus dem 10. Jahrhundert zu-
rück, die die mehrjährige Reise des
irischen Abtes Brendan von Clonfort
und seiner zwölf Gefährten in den Jah-
ren 565 bis 573 beschreibt. Auf ihrer
Fahrt über den Atlantik sehen sie kämp-
fende Meeresungeheuer, entdecken
verschiedene Inseln und landen schließ-
lich am Ziel ihrer Reise, auf der verhei-

Abb. 3 | Sultan und Rotes Meer,
Ausschnitt aus der Nach-
zeichnung der Portolankarte,
19. Jahrhundert,
Signatur Kt 400 - 249 E Ms

ßungsvollen Insel der Seligen. Antilia wurde auch die ‚Insel der sieben Städte' genannt, weil im Jahr 734 sieben spanische Bischöfe mit ihren Anhängern nach ihrer Flucht vor der maurischen Erobe-rung der Iberischen Halbinsel auf dieser Insel sieben Gemeinden gegründet haben sollen.

Humboldt geht in seinen *Kritischen Untersuchungen* außerdem auf zwei sehr bedeutende, ebenfalls auf Pergament gezeichnete Karten näher ein (Abb. 4). Der Kartograph Diego Ribero, der im Dienst von Kaiser Karl V. stand, fertigte diese beiden großformati-gen Karten der bekannten Welt in den Jahren 1527 und 1529 als Kopien der sogenannten Padrón Real, der in Sevilla aufbewahrten geheimen amtlichen Karte, auf der alle von den Seefahrern be-richteten neuen Entdeckungen eingetragen wurden.

Mit der Erwähnung der beiden Erdgloben von Johannes Schöner aus den Jahren 1515 und 1533/1534 endet Humboldts Be-schreibung der geographischen Denkmäler, „welche diese reiche, gewöhnlich Militärbibliothek genannte, öffentliche Sammlung besitzt".

Der Ausbau der Militärbibliothek durch Herzog Carl August führte zu einer außerordentlichen Erweiterung der bereits im

17. Jahrhundert nachweisbaren Weimarer Karten-sammlung. Wie schon seine Vorgänger stand Carl August in enger Verbindung zum preußischen Militär und so schlug sich die kriegspraktische Bedeutung von Karten und Plänen auch in umfangreichen Er-werbungen nieder. Nach seinem Tod im Jahre 1828 umfasste die Sammlung neben Büchern und Hand-schriften auch 6 000 Karten, 25 Globen und elf Festungsmodelle, die bis heute den Kernbereich der Weimarer Kartensammlung darstellen (Abb. 5).

Einen geographischen Schwerpunkt bilden Karten von Europa und Deutschland, darüber hinaus ergänzen Welt-, See- und astronomische Karten sowie Militär- und Manöverkarten wie auch Stadt- und Fortifikationspläne den Bestand. Unter den handgezeichneten Blättern finden sich, neben militärischen Plänen und Skizzen, auch regionalgeschichtlich interessante Karten.

Mehrere Ausgaben der *Geographia* des Ptolemäus und eine seltene, prachtvoll illuminierte deutsche Ausgabe von Abraham Ortelius' *Theatrum Orbis Terrarum,* die 1572 bei Johann Koler in Nürnberg erschien, sind als herausragende Werke der Sammlung von Atlanten zu nennen (Abb. 6).

Die jüngst erworbene Sammlung des renommierten Forschers Jürgen Espenhorst ergänzt den Weimarer Bestand durch mehr als 1700 Atlanten und 1100 Karten aus der Zeit von 1800 bis 1970, die auf einzigartige Weise die Entwicklung der modernen Kartographie dokumentieren. Unter den flankierenden Spezialsammlungen finden sich sogenannte Kartenwunder, das sind in Bakelitrahmen zusammengestellte Sets verschiebbarer Karten, außerdem auf Stoff gedruckte Karten sowie auch die für Luftfahrt und Luftkrieg erstellten Aerokarten. Die Dokumentation der Atlanten in der Atlasdatenbank AtlasBase bildet eine ausgezeichnete Grundlage für die Erschließung der umfangreichen Neuerwerbung im Bibliothekskatalog.

ACK

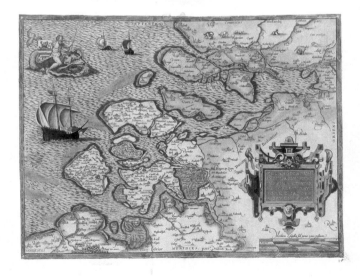

Abb. 6 | Zeeland, Ausschnitt aus Abraham Ortelius' *Theatrum Orbis Terrarum,* Nürnberg 1572, Signatur Kt 700 - 42 L

Universelles

Ein Höhepunkt der Weimarer Klassik ist Goethes Übersetzung *Leben des Benvenuto Cellini*. Der Dichter übersetzte die Autobiographie des florentinischen Goldschmieds und Bildhauers für Schillers Zeitschrift *Die Horen*, bevor er sie 1803 auch als Buch veröffentlichte. In seinem Exemplar der italienischen Erstausgabe kann man Goethe bei der Arbeit über die Schulter schauen. Im Buchblock markierte er zart mit Bleistift, wo die Auszüge für die *Horen* beginnen und enden, ergänzte Jahreszahlen und Namen. Vorn im Buch klebt ein selbstgezeichneter Stammbaum der Familie Medici, den Goethe auch in seiner Buchausgabe drucken ließ. Hinten ist eine Tabelle eingefügt, in der er den Umfang der Textlieferungen an Schiller kalkulierte. Cellinis bunte, lebendig erzählte Lebensbeschreibung ist ein anrüchiger Text, in dem der Autor auch von ihm begangene Morde und Geisterbeschwörungen beschreibt. Wohl auch deshalb erschien das Buch erst 1728 im Druck, mehr als 150 Jahre nach dem Tod des Künstlers und mit bewusst falscher Verlagsangabe. Goethe sah Cellini als „Repräsentant[en] seines Jahrhunderts". Für ihn war diese Übersetzung auch die erste intensive Beschäftigung mit dem Genre Autobiographie, an dem er sich später selbst mit Werken wie *Aus meinem Leben. Dichtung und Wahrheit* beteiligte. Ein Namenseintrag auf der Titelseite belegt, dass das Exemplar vorher dem englischen Künstler Charles Gore gehörte, der seinen Lebensabend in Weimar verbrachte. Drei kleine Bleistiftzeichnungen waren bereits vorhanden, bevor der Band in Goethes Besitz gelangte. Möglicherweise stammen sie von Gores Tochter Emilia.

SH | UT

VITA

DI

BENVENUTO CELLINI

OREFICE E SCULTORE FIORENTINO,

DA LUI MEDESIMO SCRITTA,

Nella quale molte curiose particolarità si toccano apparte-
nenti alle Arti ed all'Istoria del suo tempo,
tratta da un'ottimo manoscritto, e

DEDICATA

ALL'ECCELLENZA DI MYLORD

RICCARDO BOYLE

Conte di Burlington, e Cork, Visconte di Dungarvon,
Barone di Clifford, e di Lansborough, Baron Boyle
di Brog Hill, Lord Tesoriere d'Irlanda, Lord
Luogotenente di Westriding in Yorkshire,
siccome della Città di York, e Cavaliere
della Giarrettiera.

IN COLONIA
Per Pietro Martello.

Vita di Benvenuto Cellini orefice e scultore
Fiorentino, da lui medesimo scritta | Leben des
Benvenuto Cellini, Florentiner Goldschmied und
Bildhauer, von ihm selbst geschrieben. Köln
[Neapel]: Martello 1728, Exemplar aus Goethes
Privatbibliothek, Signatur Ruppert 54

Das Buch aus Goethes Nachlass ist 1886 in den
Bestand des Goethe-Nationalmuseums über-
gegangen.

GOETHES BIBLIOTHEK – AUS DER WERKSTATT EINES KLASSIKERS

Johann Wolfgang Goethes Bibliothek ist vielleicht die wichtigste private Büchersammlung eines deutschen Autors um 1800. Bedeutend ist diese Bibliothek auch, weil sie als eine von wenigen Autorenbibliotheken der Zeit noch erhalten ist: Bis weit ins 19. Jahrhundert war es üblich, Büchersammlungen nach dem Tod ihrer Besitzer zu verkaufen oder zu versteigern. Goethes Erben bewahrten die Bücher jedoch über Jahrzehnte auf, bis der letzte lebende Enkel Walther von Goethe den Grundstock der Bibliothek zusammen mit den weiteren Sammlungen dem Großherzogtum Sachsen-Weimar-Eisenach vermachte. Ihr traditioneller Standort ist der eher unscheinbare Bibliotheksraum neben Goethes Arbeitszimmer mit seinen einfachen, hellgrau gestrichenen Holzregalen (Abb. 1). Zu Lebzeiten Goethes war die Büchersammlung nicht zugänglich, denn sie befand sich im ‚privaten‘ Teil des Hauses, zu dem neben den Familienmitgliedern nur Mitarbeiter und der Herzog Zutritt hatten.

Die noch erhaltenen 7 250 Bände spiegeln Goethes vielfältige Interessen: Deutsche und fremdsprachige Literatur, Archäologie, Kunstgeschichte und Naturwissenschaften bilden die Schwerpunkte. Doch auch fast jeder andere Wissensbereich der Zeit ist vertreten, von der Nationalökonomie und der Jurisprudenz bis hin zu Reiseberichten und sogar Kochbüchern. Zudem waren die Bände ein wichtiges Arbeitsmittel bei Goethes naturwissenschaftlichen Experimenten und im Umgang mit seinen umfangreichen Kunstsammlungen.

In der Bibliothek befinden sich auch einige Bücher aus dem Besitz anderer Familienmitglieder, von Goethes Großeltern bis hin zu seinen Enkeln. Teilweise wurden die Bücher innerhalb der

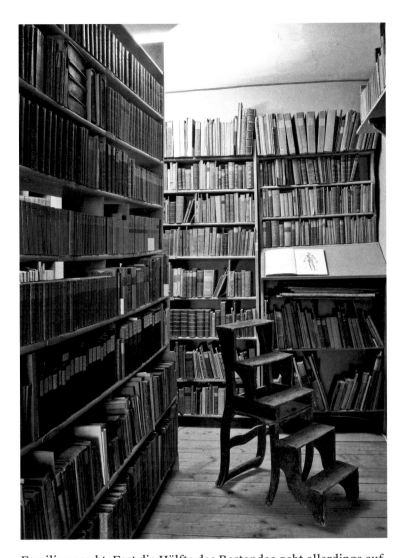

Familie vererbt. Fast die Hälfte des Bestandes geht allerdings auf externe Bucheinsendungen zurück. Sie kamen von Autoren, Verlegern, Übersetzern oder anderen, die mit Goethe in Verbindung standen oder seine Aufmerksamkeit erregen wollten. Darunter waren prominente Persönlichkeiten wie Heinrich Heine, Georg Wilhelm Friedrich Hegel und natürlich Friedrich Schiller, aber auch unbekannte Nachwuchsautoren und -wissenschaftler, die auf Goethes Unterstützung hofften. Manche stießen tatsächlich auf Resonanz, wie der schottische Dichter Thomas Carlyle oder der junge Johann Peter Eckermann, der Goethe 1821 seinen ersten

Abb. 2 | Einband des königlichen Buchbinders René Simier für eine französische *Faust*-Ausgabe von 1828, Geschenk an Goethe, Signatur Ruppert 1826

Gedichtband schickte und später zu einem seiner engsten Mitarbeiter wurde.

Beim eigenen Bucherwerb legte Goethe keinen Wert auf eine prachtvolle Ausstattung. Schmuck- und Prachteinbände gingen fast immer auf externe Einsender zurück. Eines der schönsten Geschenke war die Luxusausgabe einer französischen *Faust*-Übersetzung, die ihm der Verleger Charles Motte sandte. In den Ledereinband des königlichen Buchbinders René Simier ist eine Medaille mit Goethes Porträt eingelassen (Abb. 2). Der Band selbst enthält außer dem Drama auch kunstvolle Lithographien von Eugène Delacroix (Abb. 3).

Bei dem vorhandenen Bestand handelt es sich um eine Nachlassbibliothek, etwa 90 Prozent dessen, was bei Goethes Tod noch vorhanden war. Tatsächlich war die Bibliothek zu Goethes Lebzeiten aber ein dynamisches Gebilde. Hunderte von Bänden kamen und gingen, die heute nicht mehr überliefert sind. Etwa drei Viertel der Bände stammen aus der Zeit nach 1800, beinahe ebenso viele sind in deutscher Sprache gedruckt. Je etwa ein Zehntel der Bände ist auf Französisch oder Lateinisch publiziert, der Rest verteilt sich auf andere Sprachen. Wahrscheinlich kursieren noch heute Bände auf dem Antiquariatsmarkt, denen man den früheren Besitz nicht ansieht. Seinen Namen oder sein Monogramm trug Goethe äußerst selten ein; die Exlibris, heute in etwa 40 Prozent der Bände zu finden, wurden erst nach seinem Tod angebracht (Abb. 4).

Der Inhalt der Bücherregale wurde lange nicht dokumentiert. Nach einer ersten überlieferten Liste von 1788 hielt erst spät eine Fachkraft Einzug in Goethes Haus. Friedrich Theodor Kräuter war ausgebildeter Bibliothekar an der Herzoglichen Bibliothek. Ab 1822 legte er einen Katalog von Goethes

Abb. 3 | Illustration von Eugène Delacroix in der französischen *Faust*-Ausgabe von 1828

Büchersammlung an und verzeichnete akribisch alle Bucheinsendungen an den Dichter (Abb. 5). Das war auch notwendig: Im Alter umgab sich Goethe mit einer Riege von Mitarbeitern, die sich ebenso gut wie er in der Büchersammlung zurechtfinden mussten. In seinem Testament verfügte Goethe, dass Kräuter nicht nur seine Bibliothek, sondern zudem seine Handschriften sowie seine Kunst- und Naturaliensammlungen verwalten sollte. Dies tat er auch – bis ihn 1845 die Enkel aus dem Amt vertrieben.

Abb. 4 | Goethes Exlibris in einem Band aus seiner Bibliothek, dazu ein Namenseintrag seines Sohnes August

Seit der Eröffnung des Goethe-Nationalmuseums im Jahr 1886 waren die Bücher öffentlich ausgestellt. Über Jahrzehnte hinweg gab es immer neue Versuche, die Bibliothek zu katalogisieren, zeitweise sogar unterstützt von Baldur von Schirach, dem Anführer der Hitlerjugend, der in Weimar aufgewachsen war. Mal scheiterten sie an überlasteten Bearbeitern, mal an äußeren Umständen wie der Inflation, der Weltwirtschaftskrise nach 1929 oder dem Zweiten Weltkrieg. Erst 1958 legte der pensionierte Bibliothekar Hans Ruppert einen gedruckten Katalog vor. Seit 2014 werden Goethes Bibliothek und seine Ausleihen aus der Weimarer Bibliothek im Rahmen des Forschungsverbundes Marbach Weimar Wolfenbüttel erforscht. Ein Ergebnis ist das digitale Verzeichnis *Goethe Bibliothek Online,* welches über den elektronischen Katalog der Herzogin Anna Amalia Bibliothek einsehbar ist.

SH | UT

Abb. 5 | Titelseite des handschriftlichen Katalogs von Goethes Büchersammlung, erstellt von Friedrich Theodor Kräuter, 1822–1839, ohne Signatur

Philosophisches

Ralph Waldo Emerson war ein amerikanischer Philosoph, Moralist, Schriftsteller und erklärter Gegner der Sklaverei. Er vertrat einen Individualismus, der sich aus Quellen des Puritanismus, Platonismus, deutschen Idealismus, der englischen Romantik und der indischen Philosophie speiste. Friedrich Nietzsche schätzte ihn als den „gedankenreichsten Autor" des 19. Jahrhunderts.

Emersons *Versuche* ist das am intensivsten annotierte Buch in Nietzsches Bibliothek. So finden sich auf dem Titelblatt und auf den Innenseiten des Buchdeckels zusammenfassende Textentwürfe Nietzsches, die vermutlich aus dem Herbst 1881 stammen und in Richtung von *Also sprach Zarathustra* weisen, dessen erster Teil 1883 erschien.

Der graue Broschurband ist eines jener Bücher, in denen sich Nietzsche besonders zu Hause fühlte. Er begleitete ihn seit 1862 von seiner Schulzeit in Schulpforta bis in seine letzte wache Zeit im Jahr 1888: „Emerson, mit seinen Essays, ist mir ein guter Freund und Erheiterer auch in schwarzen Zeiten gewesen: er hat so viele Skepsis, so viele ‚Möglichkeiten' in sich [...]. Schon als Knabe hörte ich ihm gerne zu". Bezüge auf Emerson finden sich in Nietzsches Werken von den *Unzeitgemäßen Betrachtungen* (1874) bis *Ecce homo* (1888).

EvWM

Ralph Waldo Emerson: Versuche (Essays). Aus dem Englischen von G. Fabricius. Hannover: Meyer 1858, Exemplar aus Nietzsches Privatbibliothek, Signatur C 701

Das Buch aus Friedrich Nietzsches Privatbibliothek kam 1969 in die Vorgängereinrichtung der Herzogin Anna Amalia Bibliothek.

NIETZSCHES BIBLIOTHEK – PHILOSOPHIEREN MIT BÜCHERN

Die nachgelassene Bibliothek des Philosophen Friedrich Nietzsche steht wie kaum eine andere im Fokus der Forschung (Abb. 1). Sie ist heute Teil der Nietzsche-Sammlungen der Herzogin Anna Amalia Bibliothek, die zudem die Bibliothek des ehemaligen Weimarer Nietzsche-Archivs mit circa 6 000 Bänden und eine seit 1955 fortgeführte Sammlung von Nietzsche-Literatur mit zurzeit über 8 000 Bänden umfassen. Innerhalb dieser Sammlungen bildet Nietzsches Bibliothek einen im Wesentlichen geschlossen aufgestellten Bereich mit den Signaturen C 1 bis C 775. Nietzsches Handexemplare sowie einige Korrekturbögen der Drucke seiner eigenen Werke, zum Teil mit handschriftlichen Änderungen und Korrekturen, sind in den Bestand der Bibliothek des ehemaligen Nietzsche-Archivs eingeordnet. 133 Bücher und Druckschriften, die ebenfalls Nietzsches Bibliothek zuzuzählen sind, befinden sich heute im Goethe- und Schiller-Archiv, darunter fast alle Musikalien aus seinem Besitz.

Insgesamt sind ungefähr 1 400 Bände aus Nietzsches Bibliothek erhalten. Nach Nietzsches Zusammenbruch in Turin in den ersten Januartagen des Jahres 1889 hatten seine Mutter Franziska und seine Schwester Elisabeth die Bücher von verschiedenen Aufbewahrungsorten aus zuerst in Naumburg, seit 1896 dann im Weimarer Nietzsche-Archiv zusammengetragen (Abb. 2). Als die Institution Nietzsche-Archiv nach dem Ende des Zweiten Weltkriegs aufgelöst wurde, kamen die Bücher 1950 zunächst ins Goethe- und Schiller-Archiv, 1955 wurden sie der Weima-

Abb. 1 | Porträtfoto von Friedrich Nietzsche, 1882, KSW, Goethe- und Schiller-Archiv 101/18

rer Bibliothek zugeordnet. Bis 2005 standen sie in verschiedenen
Räumen der Bibliothek im Weimarer Stadtschloss, inzwischen
befinden sie sich im modernen Tiefmagazin unter dem Platz der
Demokratie.

Nietzsches Bibliothek hat nicht den Charakter einer systema-
tisch zusammengetragenen Gelehrtenbibliothek, vielmehr zeugt
sie in ihrer fragmentarischen Gestalt vom bewegten Leben ihres
Besitzers. Viele seiner Bücher gerieten schon zu seinen Lebzeiten
auf verschiedenste Weise aus seinem Besitz. So ist es auffallend,
dass in seiner Bibliothek nur relativ wenige schöngeistige Werke
überliefert sind. Elisabeth Förster-Nietzsche schreibt, dass er viele
belletristische Bücher verschenkt hat. Auch sonst habe er ganze
Stöße von Büchern zum Antiquar getragen, vor allem nachdem
er sein Basler Lehramt aufgegeben hatte und in die zehn Jahre
während Lebensphase des freien und wandernden Philosophen
eingetreten war. Dass relativ viele Bücher aus seiner Jugend- und
Schülerzeit sowie aus den Philologenjahren erhalten geblieben
sind, ist seiner Schwester zu verdanken. Schon in den Jugendjah-
ren übernahm sie Bücher des Bruders und bewahrte sie auf. Im
Jahre 1881 rettete sie die Basler Bibliothek Nietzsches, darunter
Bücher mit Spuren seiner philologischen Arbeit, vor dem drohen-
den Verkauf und gab sie 1886 zur Mutter nach Naumburg. Schon
früh erkannte sie die Bedeutung und den engen Zusammenhang

von Bibliothek, Lektüre und Werk bei Nietzsche. Daher veranlass-
te sie 1896 auch die erste Katalogisierung der Bibliothek durch
Rudolf Steiner, der damals Mitarbeiter an der Sophienausgabe
der Werke Goethes am Goethe- und Schiller-Archiv war. Steiners
handschriftlich verfasster Bandkatalog befindet sich heute im
Goethe- und Schiller-Archiv. Er ist in Sachgruppen gegliedert, gibt
Hinweise auf Widmungen und Lesespuren in den Büchern und
verzeichnet auch die Handexemplare von Nietzsches eigenen Wer-
ken. In Vorbereitung der unvollendet gebliebenen *Historisch-
kritischen Ausgabe der Werke Nietzsches* wurde die Bibliothek im
Nietzsche-Archiv 1932 neu geordnet und erneut, diesmal in einem
Zettelkatalog, erfasst. Auf diesen Vorarbeiten aufbauend publi-
zierte Max Oehler 1942 ein gedrucktes Verzeichnis.

Den größten Teilbereich innerhalb der erhaltenen Bücher
Nietzsches nimmt die Literatur zum klassischen Altertum ein.
Eine weitere relativ umfangreiche Gruppe bilden die Bücher zur
neueren Philosophie. Andere Gebiete wie Religion, Erziehung,
Naturwissenschaften, Geschichte und Erdkunde, Völkerkunde,

Abb. 3 | Notizen
Nietzsches auf
einer durch
schossenen Seite
in Aeschylos'
Choephori,
Gießen 1860,
Signatur C 4

Rechtswissenschaft, Ästhetik, Kunst- und Kulturgeschichte sowie
Literatur und Literaturgeschichte sind vertreten, zum Teil jedoch
nur in kleinen Gruppen.

Zahlreiche Bücher Nietzsches weisen Lesespuren auf. Das
Spektrum reicht dabei vom unaufgeschnittenen Buch, also vom
mit ziemlicher Sicherheit nicht gelesenen Buch, über gelegentliche
An- oder Unterstreichungen, Eselsohren, Schülerzeichnungen,
einzelne Marginalien bis hin zu intensiven Anstreichungen, Rand-
bemerkungen, Übersetzungen und Konspekten, mitunter auf
durchschossenen Blättern (Abb. 3 und 4). Ebenso finden sich in
einigen Büchern Widmungen an Nietzsche als Zeugnisse freund-
schaftlicher Beziehungen zu Zeitgenossen.

Der schon früh erkannte enge Werkzusammenhang der Biblio-
thek führte dazu, dass der Herausgeber der *Kritischen Gesamtaus-
gabe* der Werke und Briefe Nietzsches, der italienische Germanist
Mazzino Montinari, eine Arbeitsgruppe initiierte, die in den
1990er Jahren einen neuen Katalog der Bibliothek Nietzsches mit
akribischer Verzeichnung der Lesespuren erstellte. Der mehr als
700 Seiten starke Band erschien 2003 unter dem Titel *Nietzsches
persönliche Bibliothek*. 1996 und 1997 wurde die Bibliothek mikro-
verfilmt, seit 2015 werden die Bände sukzessive digitalisiert. In der
Herzogin Anna Amalia Bibliothek steht ein sachlich geordneter
Spezialkatalog zur Nietzsche-Sammlung zur Verfügung, der
Nietzsches Bibliothek einbezieht. Eine weitere Erschließung und
Erforschung erfolgt im Gemeinschaftsprojekt *Nietzsches Biblio-
thek. Digitale Edition und philosophischer Kommentar* des Philoso-
phischen Seminars der Albert-Ludwigs-Universität Freiburg und
des Institut des textes et manuscrits modernes Paris.

EvWM

Abb. 4 | Anmer-
kungen Nietz-
sches in Jean
Marie Guyaus
*L'irréligion de
l'avenier. Étude
sociologique*,
Paris 1887,
Signatur C 268

Oppositionelles

Aus der Phase der Zäsur in den Jahren 1989/1990 stammt Jörg Kowalskis originalgraphisches Künstlerbuch *Cluster,* erschienen 1991 in der fünf Jahre zuvor gemeinsam mit dem Künstler Ulrich Tarlatt in Bernburg (Saale) gegründeten Edition Augenweide. Es handelt sich um ein Werk der visuellen und experimentellen Poesie. Ausgewählte Worte und Satzbruchstücke aus DDR-Zeitungen im Zeitraum zwischen September 1989 und April 1990 dokumentieren den Wandel der Gesellschaft und der Sprache in der Wendezeit. Die auf eine Papierbahn gedruckte und zu Seiten gefalzte Textcollage lässt sich durchblättern, aber auch wie ein Leporello auffalten. Kowalski hält im Nachwort fest: „Diese Veränderungen des Sprachmaterials sind, während sie sich vollziehen, für den Einzelnen kaum wahrnehmbar. Erst die Summe der Wortcluster in ihrer Reihung belegt, besser als jede tiefsinnige Analyse, die exemplarischen Veränderungen jener Monate."

Die Zitate beziehen sich etwa auf die Öffnung der ungarisch-österreichischen Grenze im September, die Demonstrationen der DDR-Oppositionellen im Oktober, den Fall der Berliner Mauer im November und die Transformationsprozesse der folgenden Monate. Die Sprachsequenzen sind ohne Satzzeichen und Trennungen in Kleinschreibung aneinandergereiht, so dass unerwartete neue Kombinationen entstehen – wie im November 1989: „erneuerung des sozialismus ein kunstvoller schwank von amtswegen 1. sekretär entbunden paß- und meldewesen real partei- und staatsdisziplin beschleunigt viel verkehr an grenzpunkten heimat mal von der anderen seite". Im unvermittelten Aufeinandertreffen der Satzbruchstücke, die ineinander übergehen, spiegelt sich der Prozess der Vereinigung von Ost und West sprachlich wider.

AB

Jörg Kowalski: Cluster. Halle a. d. S., Bernburg:
Edition Augenweide 1991, Signatur 311731 - C

Das Künstlerbuch wurde der Herzogin Anna Amalia
Bibliothek 2021 von Jens Henkel geschenkt.

IM UNTERGRUND – LITERATUR UND KÜNSTLER-BÜCHER JENSEITS DER DDR-STAATSDOKTRIN

Autonome Literatur und Kunst jenseits der DDR-Staatskultur hat die Bibliothek bis zur Wende nicht erworben. Heute dagegen sind die Druckschriften der kulturellen Opposition in der DDR sowie die Zeugnisse aus der Umbruchzeit der Jahre 1989/1990 ein wichtiges Sammelgebiet. Die Künstlerbücher und Zeitschriften der sogenannten Zweiten Kultur stellen als direkte Abbilder von Protest und Aufruhr gegen die offizielle Kultur ein wichtiges, bislang kaum erforschtes kulturelles Repertoire dar. Sie enthalten bis heute wichtige literarisch-künstlerische Ansätze und zeugen von bewusster Opposition sowie von nonkonformistischem Handeln. Diese ‚graue' Literatur, die nicht durch das offizielle Verlagswesen kontrolliert war, erschien oft nur in Form von handschriftlichen Abschriften, Schreibmaschinendurchschlägen oder Fotokopien. Nach dem russischen Begriff für Selbstverlag wurde sie auch „Samisdat" genannt.

So ist die Bibliothek im Besitz einer Sammlung zur Mail Art beziehungsweise Postkunst der 1970er und 1980er Jahre, einem Vorläufer der heutigen Netzliteratur. Um die Zensur der Behörden zu umgehen, wurden Briefe, Karten oder Gegenstände verschickt und von Empfänger zu Empfänger immer weiter ergänzt, so dass unikale Literatur- und Kunstwerke entstanden. Als Mittel des künstlerischen Widerstandes und der Kommunikation entwickelte sich die Mail Art seit 1984 zu einer DDR-weiten Bewegung und geriet ins Visier der Staatssicherheit. Im Operativen Vorgang „Feind" wurde etwa die Dresdner Mail Art-Gruppe überwacht. Zu

Abb. 1 | Aus der Mail Art-Sammlung von Birger Jesch

ihr gehörte der heute im Weimarer Land lebende und arbeitende Konzeptkünstler Birger Jesch, dessen Mail Art-Sammlung die Bibliothek übernommen hat (Abb. 1). Ein benachbartes Zentrum des Mail Art-Netzwerkes war Halle, wo Guillermo Deisler seit 1987/1988 die Künstlerzeitschrift *Univers* herausgab, an der unter anderem Jörg Kowalski und Ulrich Tarlatt mitgearbeitet haben.

In den 1980er Jahren entwickelte sich in der DDR eine breite Untergrundliteratur. Galerien wurden zu Orten des literarischen und künstlerischen Austauschs, etwa in Weimar die 1987 in direkter Nachbarschaft zur Bibliothek gegründete ACC Galerie (Autonomes Cultur Centrum) und die 1988 gegründete Galerie Schwamm. Im Umkreis dieser Galerien erschien von 1988 bis 1990 die Weimarer Künstlerzeitschrift *Reizwolf* (Abb. 2). Weitere wichtige originalgraphisch-literarische Kleinzeitschriften der DDR aus dem Weimarer Bestand sind: *Entwerter/Oder* (1982 bis heute), *UND/USW/USF* (1982–1992), *Mikado* (1983–1987), *Schaden* (1984–1987), *Anschlag* (1984–1989), *Ariadnefabrik* (1986–1990), *Glasnot* (1987–1989), *Liane* (1988–1994) und *Verwendung* (1988–1991).

Aus einigen alternativen Netzwerken sind später erfolgreiche Verlage hervorgegangen, etwa die Burgart-Presse in Rudolstadt von der sämtliche Publikationen und auch Teile des Verlags-Archivs in der Bibliothek vorhanden sind. Es werden außerdem originalgraphische Künstlerbücher der Nachwendezeit gesammelt, die die Tradition der intermedialen Verschränkung von Buch und Bild fortsetzen und Bezug zu Themenfeldern der Klassik Stiftung Weimar haben. In diesem Sinne engagiert sich die Herzogin Anna Amalia Bibliothek für die Dokumentation und den Erhalt des inoffiziellen Schrifttums der DDR sowie der Zeugnisse aus der friedlichen Revolution von 1989 und führt diese Sammellinie weiter in die heutige Zeit.

AB

Fragiles

Der Brand der Bibliothek im September 2004 führte neben hohen Verlusten im Bestand auch zur Beschädigung einer Vielzahl historischer Bücher. Da die zweite Galerie des Rokokosaals zusammen mit dem Dachboden vollständig in Flammen aufging, wurden die dort stehenden Bände am stärksten beschädigt. Was von ihnen übrig blieb, sind die sogenannten Aschebücher. Zu ihnen gehörte der, noch vor dem Einläuten der kopernikanischen Wende, 1542 von Nikolaus Kopernikus zur Geometrie veröffentlichte Titel *De lateribus et angulis triangulorum*. Das Feuer hatte den Einband vollständig zerstört, der Buchblock war an den Außenseiten verkohlt. Eine Mischung aus Ruß und Bauschutt verursachte zum Teil starke Verunreinigungen auf der Oberfläche des Papiers. Trotz des gravierenden Substanzverlustes konnte das gerettete Fragment durch ein neues Verfahren zur Identifizierung, Dokumentation und Restaurierung inzwischen wieder als vollwertiger Band in den Bestand der Bibliothek zurückkehren. Das Werk trägt nach der Behandlung neben seinen historischen Merkmalen auch die durch den Brand hinterlassenen Spuren. Inhalte wurden in großem Umfang gerettet, doch erst die Rekonstruktion einer nutzbaren Form machte die zunächst verloren geglaubte Quelle wieder zugänglich. Damit steht dieser Band exemplarisch für das, was im besten Fall aus einer Notsituation erwachsen kann, wenn aufgrund der Bedeutung und Einzigartigkeit des betroffenen Bestandes ein innovativer Weg zur Restaurierung und zur Erhaltung von Schriftgut beschritten wird.

AH

Nikolaus Kopernikus: De lateribus et angulis
triangulorum [...] / Über Seiten und Winkel
von Dreiecken. Wittenberg: Hans Lufft 1542,
beschädigt beim Bibliotheksbrand 2004,
restauriert 2016, Signatur Scha BS 4 A 02255

Das Buch gehörte Johannes Heinrich Nortmerus,
bevor es zu einem späteren Zeitpunkt in die
Bibliothek kam.

ASCHEBÜCHER – FRAGMENTE IN NEUER FORM

Am 2. September 2004 führte ein defektes Elektrokabel in der Herzogin Anna Amalia Bibliothek zum größten Bibliotheksbrand in Deutschland seit dem Zweiten Weltkrieg. Durch die Lage des Brandherds oberhalb des Rokokosaals, der der Bibliothek seit 1998 den Status eines UNESCO-Welterbes verleiht, war neben der historischen Gebäudesubstanz auch der hier aufbewahrte Buchbestand in hohem Maße durch das Feuer und die darauffolgenden Maßnahmen zur Brandbekämpfung und Bergung betroffen. Der Bestand setzte sich aus vielfältigen und einzigartigen Sammlungen zusammen und umfasste Literatur vom 15. bis zum 20. Jahrhundert. Nachdem die Bücher geborgen waren und ihre Erstversorgung begonnen hatte, wurde eine schwerwiegende Bilanz gezogen. 50 000 Bücher gingen verloren, 118 000 wurden, abhängig von ihrem einstigen Standort im mittleren Gebäudeteil, mit unterschiedlich starker Beschädigung gerettet. Weitere 28 000 Bücher blieben unbeschädigt. Ein Großteil der beschädigten Bände wurde inzwischen restauriert. Bis 2017 konnten 56 000 durch Brandrückstände, Holzschutzmittel oder mikrobiellen Befall belastete Bücher sowie 37 000 weitere, deren Einbände durch Hitze und Löschwasser geschädigt waren, wieder in den Bibliotheksbestand integriert werden.

Was von der vollständig verbrannten zweiten Galerie des Rokokosaals noch geborgen wurde, schien jedoch verloren. Aus diesem Bereich stammten 25 000 Bergungseinheiten, die mitsamt dem Schutt bis zum Abschluss der staatsanwaltlichen Ermittlungen in Containern gelagert wurden. Noch als Fragmente erkennbar, wurden sie am Ende heraussortiert. Der Einband und die Bindung dieser Bücher waren verbrannt, der Buchblock hingegen

überstand das Feuer, wenn auch die Seiten am Rand teilweise verbrannt oder verkohlt wurden (Abb. 1). Der Begriff ‚Aschebuch' war bald gefunden.

Nach der Erstversorgung kamen die Aschebücher, verpackt und gepolstert in je einer Box, in ein Interimsmagazin, wo die Fragmente identifiziert, zugeordnet und erfasst wurden und immer noch werden. Jeder Band erhält eine Schadensnummer, die die alte Signatur ersetzt und wird durch einen aktualisierten Katalogeintrag wieder recherchierbar. Während dieses Prozesses wird auch eine individuelle Restaurierungsentscheidung getroffen. Bibliothekswissenschaftliche Kriterien wie das Erscheinungsjahr, exemplar- und sammlungsspezifische Merkmale und die Unikalität spielen dabei ebenso eine Rolle wie die restauratorische Beurteilung des Schadens. Bis heute haben mehr als 6 000 Bände einen Restaurierungsprozess durchlaufen, der auf das Schadensbild zugeschnitten ist. Speziell für brandgeschädigtes Schriftgut hat die Bibliothek im Jahr 2008 in Legefeld eine neue Restaurierungswerkstatt eingerichtet. Bis 2028 sollen hier 1,5 Millionen Blatt restauriert werden.

Bis zum Brand der Herzogin Anna Amalia Bibliothek gab es kein Verfahren zur Restaurierung derart geschädigter Bücher, das für größere Mengen eingesetzt werden konnte. Um die Bücher wieder nutzbar zu machen, wurden Elemente aus anderen Verfahren zur Erhaltung von Schriftgut adaptiert und weiterentwickelt.

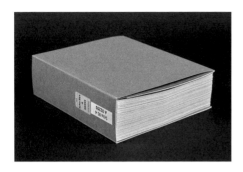

Für die Papierrestaurierung wird eine neuartige Kompressionskassette aus Edelstahlgitter genutzt, die es ermöglicht, brandgeschädigtes Papier schonend und in großer Menge zu behandeln. Dazu werden die getrennten Blätter, deren originale Reihenfolge genau beibehalten wird, einzeln zwischen wasserdurchlässige Vliese in die Kassette gelegt, an denen sie haften, während sie in einem Wasserbad gereinigt werden. Ohne Zwischentrocknung gelangen sie dann zur Anfaserung, das heißt dem Ausfüllen von Fehlstellen mittels einer Fasersuspension. Zur Stabilisierung des entstandenen Doppelblatts wird beidseitig eine Schicht aus hauchdünnem Japanpapier mit einer hochwertigen Klebstoffmischung aufgetragen. Daraufhin erfolgt eine Trocknung zwischen saugfähigen Materialien in Stapeln. Der Prozess mittels technischer Geräte wird von Menschenhand gesteuert und handwerklich ergänzt. Das originale Papier wird während des gesamten Nassverfahrens mechanisch kaum belastet, da es durchweg auf synthetischen Trägermaterialien bewegt wird. Materialien, die direkt an das Papier angefügt oder darauf aufgetragen werden, basieren hingegen auf rein pflanzlichen oder mineralischen Rohstoffen. Abschließend wird der Buchblock rekonstruiert und mit einem Konservierungseinband (Abb. 2) und einer Buchschachtel ausgestattet. In dieser Form stehen die Bände wieder für eine Nutzung in der Bibliothek bereit (Abb. 3). In Kooperation mit der Hochschule für Angewandte Wissenschaft und Kunst Hildesheim und der Universität für Bodenkultur Wien betreibt die Weimarer Bibliothek ihre Restaurierungswerkstatt als Akademische Lehrwerkstatt, in der Studierende im Rahmen von Curricula und Forschungsaufenthalten spezifische Ausbildungsinhalte der Mengenrestaurierung von Papier im beruflichen Umfeld der Kulturguterhaltung kennenlernen und praktisch üben können.

AH

Abb. 3 | Aschebücher nach der Restaurierung,
aufgestellt im Tiefmagazin

GESCHICHTE DER BIBLIOTHEK IM ÜBERBLICK

1547 Kurfürst Johann Friedrich der Groß-
mütige verliert die Schlacht bei Mühl-
berg gegen das kaiserliche Heer und
damit seine Kurwürde und Kurlande,
darunter die Residenz Wittenberg. Die
Wittenberger Bibliothek wird in die
neue Residenzstadt Weimar überführt.

1549 Bis auf einige hundert Bände werden
die in Weimar verwahrten Bücher nach
Jena gebracht, wo sie den Grundstock
für die zukünftige Universitätsbiblio-
thek bilden. Während seiner Gefangen-
schaft in Augsburg verfügt Johann
Friedrich I., dass die noch in Weimar
befindlichen Bücher im Residenz-
schloss (Schloss Hornstein) aufgestellt
und inventarisiert werden.

1562–1565 Das sogenannte Grüne Schloss
wird als herzogliches Wohnschloss
errichtet.

1574–1576 Das sogenannte Rote Schloss
wird als Witwensitz für Herzogin Doro-
thea Susanna von Sachsen-Weimar
gebaut. Es ist heute Teil des Studien-
zentrums der Herzogin Anna Amalia
Bibliothek.

1618 Beim Brand des Residenzschlosses
wird die Herzogliche Bibliothek größ-
tenteils zerstört.

1667 Die Bibliothek Wilhelms IV. wird unter
seinen vier Söhnen aufgeteilt. Die
Bücher gelangen nach Jena, Marksuhl,
Eisenach und Altenkirchen. Ein Teil
verbleibt in Weimar. Es ist die letzte

von mehreren Erbteilungen im 16. und
17. Jahrhundert.

1691 Der Weimarer Hof erhält 500 Bücher
aus dem Besitz der erloschenen Ne-
benlinie Sachsen-Jena. Dieses Ereignis
veranlasst Herzog Wilhelm Ernst von
Sachsen-Weimar, seine Bibliothek, die
zu diesem Zeitpunkt rund 1500 Bücher
umfasst, systematisch auszubauen.

1701 Mit der Bibliothek des Kanzlers Moritz
von Lilienheim und des Juristen Bal-
thasar Friedrich von Logau gelangen
umfangreiche Sammlungen in die
Bibliothek.

1704 Nördlich vom Roten Schloss wird das
sogenannte Gelbe Schloss als Witwen-
sitz für die Herzogin Charlotte Doro-
thea Sophie von Sachsen-Weimar
errichtet. Es ist heute Teil des Studien-
zentrums.

1706 Der Wittenberger Gelehrte Konrad
Samuel Schurzfleisch wird zum ersten
Bibliotheksdirektor der Herzoglichen
Bibliothek ernannt.

1708 Nach dem Tod seines Bruders folgt
Heinrich Leonhard Schurzfleisch in das
Amt des Bibliotheksdirektors.

1722 Die Privatbibliothek der Schurzfleisch-
Brüder wird vom Herzogshaus verein-
nahmt und lässt die Herzogliche Biblio-
thek auf 20 000 Bände anwachsen.

1750 Die Brüder Wilhelm Ernst und Johann Christian Bartholomäi werden mit der Aufsicht über die Bibliothek beauftragt. Sie regeln Öffnung und Ausleihe, konsolidieren die Finanzen und erstellen einen alphabetischen und einen Sachkatalog.

1759 Herzogin Anna Amalia von Sachsen-Weimar-Eisenach übernimmt ein Jahr nach dem Tod ihres Mannes die vormundschaftliche Regentschaft für ihre beiden noch unmündigen Söhne Carl August und Friedrich Ferdinand Constantin.

1760–1766 Anna Amalia lässt das Grüne Schloss durch Johann Georg Schmid und August Friedrich Straßburger zur Bibliothek umbauen.

1766 Die ungefähr 30 000 Bücher aus dem Residenzschloss werden im neu errichteten Rokokosaal aufgestellt.

1775 Der volljährige Herzog Carl August von Sachsen-Weimar-Eisenach übernimmt die Regierungsgeschäfte.

ab 1782 Im inneren Oval des Rokokosaals werden Gips- und Steinbüsten aufgestellt, die der Hofbildhauer Martin Gottlieb Klauer angefertigt hat. Dargestellt sind neben Anna Amalia und Carl August unter anderem Herder, Wieland und Goethe sowie der Altphilologe Jean-Baptiste Gaspard d'Ansse de Villoison und der Schriftsteller Guillaume-Thomas François Raynal.

1797 Carl August setzt die Geheimen Räte Johann Wolfgang Goethe und Christian Gottlob Voigt als neue Oberaufsicht über die Bibliothek ein. Sie modernisieren die Verwaltung und Benutzungsordnung und beginnen einen systematischen Bestandsaufbau. Der neu berufene Bibliothekar Christian August Vulpius ist maßgeblich für die Erschließung und Bereitstellung der Bücher verantwortlich.

um 1800 7 500 Menschen wohnen in Weimar. 475 sind als Leserinnen und Leser in der Bibliothek angemeldet.

1803–1805 Auf Vorschlag und unter Aufsicht von Goethe erhält das Grüne Schloss im Süden einen Anbau, der als Kunstkabinett und Büchermagazin dient (Goethe-Anbau).

1805 Ferdinand Jagemann malt Carl August in Lebensgröße. Das Porträt wird als zentraler Blickpunkt im Rokokosaal angebracht.

1807 Anna Amalia stirbt im Alter von 67 Jahren. Sie hinterlässt eine der größten Privatbibliotheken deutscher Fürstinnen im 18. Jahrhundert. Die 5 000 Bände werden in die Herzogliche Bibliothek aufgenommen.

1815 Das Herzogtum Sachsen-Weimar-Eisenach wird zum Großherzogtum und die Bibliothek somit zur Großherzoglichen Bibliothek.

1820 Östlich vom Roten Schloss entstehen die beiden Torhäuser des Architekten Clemens Wenzeslaus Coudray. Sie sind heute Teil des Studienzentrums.

1821–1825 Carl August lässt den ehemaligen Wehrturm der Stadtmauer zu einem Bücherturm umbauen. Hier werden seine Militärbibliothek sowie seine Münz-, Medaillen- und Globensammlung aufbewahrt.

1826 In einem feierlichen Akt wird der angebliche Totenschädel Friedrich Schillers im Postament der von Johann Heinrich Dannecker angefertigten Marmorbüste niedergelegt. Ein Jahr später wird er zusammen mit den übrigen vermeintlichen Knochen Schillers in der Weimarer Fürstengruft beigesetzt.

1831 Die von Pierre-Jean David d'Angers angefertigte überlebensgroße Marmorbüste Goethes wird zu dessen 82. Geburtstag im Rokokosaal feierlich enthüllt.

1832 Johann Wolfgang Goethe stirbt mit 82 Jahren. Bis zu seinem Tod oblag ihm die Oberaufsicht über die Bibliothek. Die Sammlung ist in dieser Zeit auf 80 000 Bände angewachsen.

1840 Maria Pawlowna übergibt das Gemälde *Goethe in seinem Arbeitszimmer, seinem Schreiber John diktierend* (1834) von Johann Joseph Schmeller der Bibliothek.

1834–1838 An der Stelle des alten Wachgebäudes wird die Hauptwache (Neue Wache) nach Plänen des Architekten Coudray errichtet. Sie grenzt an das Gelbe Schloss und ist heute Teil des Studienzentrums.

1844–1849 Nach Entwürfen Coudrays erhält das Grüne Schloss im Norden einen weiteren Anbau. Hier werden die Geschäftszimmer untergebracht (Coudray-Anbau).

1875 Der Gesamtbestand der Bibliothek zählt mittlerweile 170 000 Bände.

1918–1920 Infolge der Novemberrevolution geht die Großherzogliche Bibliothek in die Trägerschaft des neugegründeten Landes Thüringen über und erhält den Namen Thüringische Landesbibliothek Weimar. Die Sammlung ist auf 400 000 Bände angewachsen.

1933–1945 In der NS-Zeit übernimmt die Landesbibliothek auch Bücher aus beschlagnahmten Bibliotheken sozialdemokratischer Ortsgruppen und Arbeiterbüchereien sowie aus Privatbibliotheken jüdischer Familien.

1937 Die Bibliothek erhält einen modernen Lesesaal im Erdgeschoss.

1942–1943 Ein Großteil der Sammlung wird zum Schutz vor Kriegsschäden ausgelagert.

1945–1955 Fast 10 000 Bände werden als ‚nationalsozialistisches Schrifttum' ausgesondert. Buchbestände, die im Zusammenhang mit der Bodenreform und Enteignungen in der DDR verstaatlicht wurden, werden übernommen. Auch in späteren Jahren gelangen solche Bücher noch in die Bibliothek.

1951 Der Ausbau zur wissenschaftlichen Allgemeinbibliothek beginnt. Die Bibliothek übernimmt die regionale Literaturversorgung und koordiniert den Leihverkehr.

1953–1982 Die Bibliothek erhält Pflichtexemplare aus den Verlagen der Bezirke Erfurt, Gera und Suhl.

1954 Die 1953 gegründeten Nationalen Forschungs- und Gedenkstätten der klassischen deutschen Literatur in Weimar (Vorgängerinstitution der Klassik Stiftung Weimar) erhalten eine eigene Institutsbibliothek unter dem Namen Zentralbibliothek der deutschen Klassik. Diese übernimmt die Aufgaben einer literaturwissenschaftlichen Spezialbibliothek.

1960 Zu den Projekten dieser Bibliothek gehört die *Internationale Bibliographie zur deutschen Klassik 1750–1850.* Die literaturwissenschaftliche Fachbibliographie wird heute digital unter dem Namen *Klassik online* fortgeführt.

1969 Die Thüringische Landesbibliothek wird in die Nationalen Forschungs- und Gedenkstätten integriert und unter dem Namen Zentralbibliothek der deutschen Klassik mit der Institutsbibliothek vereinigt. Die Sammelschwerpunkte werden reduziert. Teile der Sammlungen (rund 20 000 Bände) werden ausgesondert und über das Leipziger Zentralantiquariat auf dem

internationalen Antiquariatsmarkt verkauft. Der Bibliotheksbestand umfasst 750 000 Bände, verteilt auf mehrere Magazinstandorte.

1991 Nach der deutschen Wiedervereinigung erhält die Bibliothek im Jahr 1991 anlässlich ihres 300-jährigen Gründungsjubiläums den Namen Herzogin Anna Amalia Bibliothek und ein neues Profil als sammlungsbezogene Forschungsbibliothek mit dem Schwerpunkt auf der Epoche von 1750 bis 1850.

1998 Das Bibliotheksgebäude wird zusammen mit anderen Weimarer Stätten der deutschen Klassik zum Welterbe der UNESCO erklärt. Die Sammlung ist auf 910 000 Bände angewachsen.

2000 Auf der Suche nach einem Erweiterungsgebäude für die Bibliothek fällt die Wahl auf das historische Ensemble aus Hauptwache, Rotem und Gelbem Schloss. Ein moderner Magazinbau soll unter dem Platz der Demokratie entstehen.

2001 Unter Leitung der Architekten Hilde Barz-Malfatti und Karl-Heinz Schmitz beginnen die Bauarbeiten am zukünftigen Studienzentrum. Ein neu errichteter Bücherkubus wird in den Innenhof des historischen Gebäudeensembles integriert.

2003 Die Gesellschaft Anna Amalia Bibliothek e. V. wird als Freundeskreis der Herzogin Anna Amalia Bibliothek gegründet. Die erste Vorsitzende des Vorstandes ist Annette Seemann.

2.9.2004 Ein Großbrand beschädigt umfangreiche Teile des historischen Bibliotheksgebäudes und der dort aufbewahrten Sammlungen.

seit 2004 118 000 durch Brand und Löschwasser geschädigte Bände werden geborgen und restauriert. Dazu gehören 25 000 sogenannte Aschebücher.

2005 Das Studienzentrum wird eröffnet.

24.10.2007 Nach einer Grundsanierung wird das historische Bibliotheksgebäude am Geburtstag der Herzogin Anna Amalia wiedereröffnet. Verantwortlicher Architekt für die Restaurierung (2004 bis 2007) ist Walther Grunwald.

2008 In Weimar-Legefeld wird die bundesweit einzige Restaurierungswerkstatt für brandgeschädigtes Schriftgut eingerichtet. Hier werden die geborgenen Aschebücher restauriert.

2010–2022 Alle im Zeitraum von 1933 bis 1945 erworbenen Bücher werden systematisch auf NS-verfolgungsbedingt entzogenes Kulturgut überprüft und gegebenenfalls Restitutionen durchgeführt. Hinweise auf NS-Raubgut werden bereits seit 2005 im Online-Katalog dokumentiert.

2015 Die Weimarer Lutherbibel von 1534 und die Luther-Flugschrift *Eynn Sermon von dem Ablas vnnd gnade* von 1518 werden in das Weltdokumentenerbe-Register der UNESCO aufgenommen.

2018 Der Stiftungsrat der Klassik Stiftung Weimar bestätigt die Agenda 2020plus der Herzogin Anna Amalia Bibliothek, mit der sie Entwicklungsfelder der Archiv- und Forschungsbibliothek benennt: Weimarer Labor für Bestandserhaltung, Perspektiven des Sammlungsaufbaus, Aktivierung und Gestaltung öffentlicher Flächen und Sammlungsräume, Digitale Bibliothek sowie Sammlungsvermittlung und -forschung.

LITERATUR

Costadura, Edoardo; Ellerbrock, Karl Philipp (Hg.): Dante, ein offenes Buch. Berlin, München 2015.

Dohe, Sebastian; Spinner, Veronika: Cranachs Bilderfluten. Weimar 2022.

Gehren, Miriam von: Die Herzogin Anna Amalia Bibliothek in Weimar. Zur Baugeschichte im Zeitalter der Aufklärung. Köln, Weimar, Wien 2013.

Grunwald, Walther; Knoche, Michael; Seemann, Hellmut (Hg.): Die Herzogin Anna Amalia Bibliothek. Nach dem Brand in neuem Glanz. Mit Fotografien von Manfred Hamm. Berlin 2007.

Hageböck, Matthias; Kleinbub, Claudia; Metzger, Wolfgang; Reichherzer, Isabelle (Bearb.): Kunst des Bucheinbandes. Historische und moderne Einbände der Herzogin Anna Amalia Bibliothek. Berlin 2008.

Herzogin Anna Amalia Bibliothek. Historisches Bibliotheksgebäude. In: Kulturdenkmale in Thüringen. Hg. v. Thüringischen Landesamt für Denkmalpflege und Archäologie. Bd. 4.1: Stadt Weimar. Altstadt. Bearb. v. Rainer Müller. Altenburg 2009, S. 310–315.

Hirsching, Friedrich Karl Gottlob: Versuch einer Beschreibung sehenswürdiger Bibliotheken Teutschlands nach alphabetischer Ordnung der Städte. Band 1. Erlangen 1786; Band 4. Erlangen 1791.

Ilchmann, Achim: Das Rokoko in der Herzogin Anna Amalia Bibliothek. Wiesbaden 2022.

Kleinbub, Claudia; Mangei, Johannes (Hg.): Vivat! Huldigungsschriften des 17. bis 19. Jahrhunderts am Weimarer Hof. Göttingen 2010.

Kleinbub, Claudia; Lorenz, Katja; Mangei, Johannes (Hg.): „Es nimmt der Augenblick, was Jahre geben". Vom Wiederaufbau der Büchersammlung der Herzogin Anna Amalia Bibliothek. Göttingen 2007.

Knebel, Kristin: Ein Schlossbau im europäischen Kontext. Die Pläne der Weimarer Wilhelmsburg von Johann David Weidner aus dem Jahr 1750. In: Hellmut Th. Seemann (Hg.): Europa in Weimar. Visionen eines Kontinents. Jahrbuch der Klassik Stiftung Weimar 2008. Göttingen 2008, S. 105–135.

Knoche, Michael: Die Herzogin Anna Amalia Bibliothek. Ein Portrait. 2. erw. u. überarb. Aufl. Berlin 2016.

Knoche, Michael: Auf dem Weg zur Forschungsbibliothek. Studien aus der Herzogin Anna Amalia Bibliothek. Frankfurt a. M. 2016.

Knoche, Michael (Hg.): Herzogin Anna Amalia Bibliothek. Kulturgeschichte einer Sammlung. Weimar 2013. Nach einer 1. Aufl. bei Hanser 1999.

Knoche, Michael: Die Bibliothek brennt. Ein Bericht aus Weimar. 4. korr. u. erw. Aufl. Göttingen 2013.

Knoche, Michael (Hg.): Reise in die Bücherwelt. Drucke der Herzogin Anna Amalia Bibliothek aus sieben Jahrhunderten. Köln, Weimar, Wien 2011.

Knoche, Michael (Hg.): Die Herzogin Anna Amalia Bibliothek in Weimar. Das Studienzentrum. Mit Fotografien von Klaus Bach und Ulrich Schwarz. Berlin 2006.

Kratzsch, Konrad: Von Büchern und Menschen. Arbeiten aus drei Jahrzehnten als Bibliothekar an der Herzogin Anna Amalia Bibliothek in Weimar. Hamburg 2017.

Kratzsch, Konrad (Hg.): Kostbarkeiten der Herzogin Anna Amalia Bibliothek Weimar. 3., durchges. Aufl. Leipzig 2004.

Kratzsch, Konrad; Seifert, Siegfried: Historische Bestände der Herzogin Anna Amalia Bibliothek zu Weimar. Beiträge zu ihrer Geschichte und Erschließung. München u. a. 1992.

Laube, Reinhard: Feuer aus? Weimars „Aschebücher" und die Resilienz der Überlieferung. In: Zeitschrift für Ideengeschichte 16 (2022), H. 1, S. 101–114.

Laube, Reinhard: Das Wissen der Sammlungen. Die Zukunft der Archiv- und Forschungsbibliothek. In: Zeitschrift für Bibliothekswesen und Bibliographie 67 (2020), H. 1, S. 6–14.

Laube, Reinhard (Hg.): Brandbücher | Aschebücher. Perspektiven auf Hannes Möllers künstlerische Intervention in der Herzogin Anna Amalia Bibliothek. Weimar 2020.

Laube, Reinhard: Agenda 2020 der Archiv- und Forschungsbibliothek. In: SupraLibros 2019, H. 24, S. 23–26.

Raffel, Eva: Galilei, Goethe und Co. Freundschaftsbücher der Herzogin Anna Amalia Bibliothek. Immerwährender Kalender. Unterhaching 2012.

Raffel, Eva (Bearb.): Welt der Wiegendrucke. Die ersten gedruckten Bücher der Herzogin Anna Amalia Bibliothek. Leipzig 2007.

Schöll, Adolf: Weimar's Merkwürdigkeiten einst und jetzt. Ein Führer für Fremde und Einheimische. Mit einem Plan von Weimar. Weimar 1857.

Seemann, Annette; Bürger, Thomas (Hg.): 325 Jahre Herzogin Anna Amalia Bibliothek Weimar. Sonderheft der Zeitschrift „Supra-Libros". Weimar 2016.

Seemann, Annette: Die Geschichte der Herzogin Anna Amalia Bibliothek. Frankfurt a. M., Leipzig 2007.

SupraLibros. Mitteilungen der Gesellschaft Anna Amalia Bibliothek e. V. Hg. von der Gesellschaft Anna Amalia Bibliothek e. V. und der Herzogin Anna Amalia Bibliothek. Weimar 2007 ff.

Weber, Jürgen; Hähner, Ulrike (Hg): Restaurieren nach dem Brand. Die Rettung der Bücher der Herzogin Anna Amalia Bibliothek. Petersberg 2014.

Zimmermann, Hans (Bearb.): 100 Jahre Cranach-Presse. Buchkunst aus Weimar. Berlin 2013.

Die QR-Codes bei den Schlüsselobjekten führen zu ergänzenden digitalen Angeboten.

Weitere Angaben zu der in den Beiträgen verwendeten Literatur finden Sie hier:

Herzogin Anna Amalia Bibliothek
Herausgegeben von
Reinhard Laube

Konzept: Reinhard Laube, Veronika
 Spinner
Redaktion: Angela Jahn, Veronika
 Spinner
Bildrecherche und Digitalisierung:
 Hannes Bertram, Susanne
 Marschall, Andreas Schlüter
Lektorat: Angela Jahn, Christine
 Seidensticker, Veronika Spinner

Autorinnen und Autoren:
Arno Barnert (AB)
Annett Carius-Kiehne (ACK)
Andreas Christoph (AC)
Alexandra Hack (AH)
Rüdiger Haufe (RH)
Stefan Höppner (SH)
Reinhard Laube (RL)
Katja Lorenz (KL)
Christian Märkl (CM)
Christoph Schmälzle (ChS)
Veronika Spinner (VS)
Claudia Streim (CS)
Ulrike Trenkmann (UT)
Jürgen Weber (JW)
Erdmann von Wilamowitz-
 Moellendorff (EvWM)

Umschlaggestaltung, Layout und
 Satz: Deutscher Kunstverlag,
 Berlin München
Druck und Bindung: Grafisches
 Centrum Cuno, Calbe

Die Deutsche Nationalbibliothek
verzeichnet diese Publikation in
der Deutschen Nationalbiblio-
grafie; detaillierte bibliografische
Daten sind im Internet über
http://dnb.dnb.de abrufbar.

© 2022 Deutscher Kunstverlag
GmbH Berlin München
Lützowstraße 33
10785 Berlin

Ein Unternehmen der Walter de
Gruyter GmbH Berlin Boston
www.deutscherkunstverlag.de
www.degruyter.com
ISBN 978-3-422-98717-3

Reihe „Im Fokus"
Herausgegeben von der Klassik
Stiftung Weimar

Konzept: Gerrit Brüning
Umsetzung: Daniel Clemens

Die Klassik Stiftung Weimar wird
gefördert von der Beauftragten
der Bundesregierung für Kultur
und Medien aufgrund eines Be-
schlusses des Deutschen Bundes-
tages sowie dem Freistaat Thürin-
gen und der Stadt Weimar.